高等职业教育新形态精品教材

影视剪辑技艺（第2版）

Film and Television Editing Technology

主　编　邓　律　何洪池
副主编　王源鑫　喻　玲　文　金

北京理工大学出版社
BEIJING INSTITUTE OF TECHNOLOGY PRESS

内 容 提 要

本书本着艺术理论与实践操作相结合的原则，以案例为载体，来阐述理论知识、剪辑技巧及软件的基本操作。全书共分为6章，主要内容包括走进剪辑、镜头剪辑的原则与技巧、时空剪辑的方法与技巧、情感抒发的剪辑技巧、营造节奏的剪辑技巧、电影预告片剪辑等。

本书融艺术修养、技术操作、创意思维为一体，主要培养学生具备思考、创作的剪辑能力，适合作为高等院校相关专业教学用书。

版权专有　侵权必究

图书在版编目（CIP）数据

影视剪辑技艺 / 邓律，何洪池主编. -- 2版. -- 北京：北京理工大学出版社，2023.2重印
　ISBN 978-7-5682-9734-9

Ⅰ.①影… Ⅱ.①邓… ②何… Ⅲ.①影视艺术－剪辑－高等学校－教材 Ⅳ.①J932

中国版本图书馆CIP数据核字（2021）第065379号

出版发行 /	北京理工大学出版社有限责任公司
社　　址 /	北京市海淀区中关村南大街5号
邮　　编 /	100081
电　　话 /	（010）68914775（总编室）
	（010）82562903（教材售后服务热线）
	（010）68944723（其他图书服务热线）
网　　址 /	http://www.bitpress.com.cn
经　　销 /	全国各地新华书店
印　　刷 /	河北鑫彩博图印刷有限公司
开　　本 /	889毫米×1194毫米　1/16
印　　张 /	7
字　　数 /	184千字
版　　次 /	2023年2月第2版第3次印刷
定　　价 /	48.00元

责任编辑 /	王晓莉
文案编辑 /	王晓莉
责任校对 /	刘亚男
责任印制 /	边心超

图书出现印装质量问题，请拨打售后服务热线，本社负责调换

前言 PREFACE

随着5G时代的到来以及新媒体的快速发展，视频剪辑人才的需求迅猛增长，企业对影视剪辑工作者的要求也越来越高。目前，高等院校的视频剪辑类教材大致分为两类：一类是艺术性强、纯理论的教材；另一类是可操作性强、纯软件类的教材。理论与软件操作相结合的教材很少，针对性不强。基于上述实际需求，我们组织编写了本书。

本书适用于高等院校的剪辑类课程。其中多个章节的教学内容先后获得国家级、省级教学能力大赛一等奖、三等奖。本书融艺术修养、技术操作、创意思维为一体，主要培养学生思考、创作的剪辑能力。同时，培养学生弘扬社会主义核心价值观、肩负影视从业者的社会责任感，以及爱岗敬业、诚信求真、精益求精的职业素养。

本书在省级教改课题研究的基础上，结合行业变化、市场需求、学生需求及课程标准，梳理了教学内容，从镜头的组接技巧到蒙太奇手法的运用，分为镜头剪辑的原则与技巧、时空剪辑的方法与技巧、情感抒发的剪辑技巧、营造节奏的剪辑技巧四大板块；从镜头到段落，从单项训练到综合运用，由浅入深、循序渐进地帮助学习者一步步达成学习目标。本书的每章，均通过解读剧本、辨识概念、学习技巧、了解历史、操作演练五个环节来展开学习，以案例为载体，以剧本任务为驱动，以微课等信息化手段为辅助，激发学习兴趣，提高学习效率。

本书共分为6章，第1章主要阐述剪辑的概念及剪辑软件的操作流程；第2章主要讲解镜头的流畅剪辑与跳切技巧，并注入了创意剪辑的内容，训练学生剪辑的创意思维；第3章主要讲解剪辑的时间与空间的概念、分类及剪辑技巧；第4章主要讲解表现蒙太奇与理性蒙太奇的概念、分类及剪辑技巧；第5章主要讲解剪辑节奏的概念与剪辑技巧；第6章以电影预告片的剪辑为例，综合训练剪辑的创作能力，掌握电影预告片剪辑的特点与技巧。

本书编写过程中，得到了北京理工大学出版社、四川国际标榜职业学院领导与同事的大力支持，在此表示感谢。同时，特别感谢学院影视专业的同学们为本书案例提供图片、视频资源。

本书是艺术理论与技术操作相结合的一次尝试，也是教改课题研究的初步成果。因编者水平有限，书中错漏之处在所难免，恳请广大读者和影视专业同行批评指正。

<div style="text-align:right">编　者</div>

目录 CONTENTS

第 1 章　走进剪辑001

第 2 章　镜头剪辑的原则与技巧007
　2.1　流畅镜头的组接007
　2.2　跳切镜头的组接042

第 3 章　时空剪辑的方法与技巧047
　3.1　时间剪辑的方法与技巧047
　3.2　空间剪辑的方法与技巧061
　3.3　时空剪辑的方法与技巧072

第 4 章　情感抒发的剪辑技巧081
　4.1　表现蒙太奇剪辑技巧的运用081
　4.2　理性蒙太奇剪辑技巧的运用088

第 5 章　营造节奏的剪辑技巧092
　5.1　内外部节奏的剪辑技巧092
　5.2　快慢节奏的剪辑技巧096

第 6 章　电影预告片剪辑102

参考文献 ..108

第1章
走进剪辑

一、学习任务

了解剪辑的概念。

二、概念辨析

我们知道建筑要按照图纸对材料进行取舍后进一步组合、搭建；服装是按照图纸对面料进行裁剪、缝合而成的。那么，电影呢？它与建筑、服装一样，也需要对拍摄的素材进行重新修剪、加工和组接。我们把电影的这种后期加工称为剪辑，其包括画面和声音两个方面。剪辑就是将拍摄的大量零碎的镜头素材，按照剧本内容，根据一定的规律，经过取舍、组接、编辑而形成完整的影像。它不是简单的组接，而是隐含着导演想要表达的主题与内涵。

剪辑的发展大致分为以下三个阶段：

第一阶段：卢米埃尔兄弟时期。这一时期的电影都是现场直播。卢米埃尔拍摄过四部描写消防队员生活的影片：《水龙出动》《水龙救火》《扑灭火灾》和《拯救遭难者》，然而一次偶然的影片放映失误，将四部独立影片偶然地衔接放映，使人们发现这是一部更为完整的消防行动。这就促使了具有传统剪辑意义因素的形成，由此产生了最初的剪辑概念。因此，人们把法国人卢米埃尔敬为电影剪辑的创始人。

第二阶段：美国导演格里菲斯时期。他采用了分镜头拍摄，再把这些镜头组接起来的方法，因而产生了剪辑艺术。他的三镜头法充分体现了剪辑可以帮助人们很好地叙事的功能。

第三阶段：法国新浪潮电影导演戈达尔时期。这一时期，剪辑被正式视为电影的创作环节。它为电影表达主题、渲染气氛及抒发情感提供了创作空间，是电影制作的最后一个环节。

所以，剪辑有两项任务：第一是叙事，通过零碎镜头素材的组接来讲清楚事情；第二是表意，通

过运用剪辑技巧组接镜头或者编辑段落来表达含义，抒发情感。

三、历史人物

路易斯·卢米埃尔是 19 世纪法国电影发明家、导演、制片人。他和兄弟奥古斯塔·卢米埃尔发明了电影摄影机，并于 1895 年在巴黎放映了世界上公开售票的第一场电影。其代表作有《工厂大门》《火车进站》《出港的船》等，这都是由一个镜头构成，是真实事件的记录。

四、软件操作

1. 认识 Pr

Pr 软件操作界面，如图 1-1 所示。

图 1-1 Pr 软件操作界面

目前，可进行视频编辑的软件众多。其中，Adobe 公司出品的 Premiere 软件是剪辑专业学习的主流软件。它可以配合 Photoshop、After Effects 等工程软件使用，操作方便。Premiere 从 6.0 版本到 CS 系列，再到今天的 CC 系列，不断地优化完善功能，为剪辑师提供了更好的发挥平台。

2. 认识 Pr 基本面板

（1）菜单栏。菜单栏包括 8 个菜单，所有的操作命令都可以通过这 8 个菜单中的下拉菜单选项完成，如图 1-2 所示。

图 1-2　Pr 软件菜单栏

（2）界面。操作界面包括很多面板，不同面板组合形成不同的界面，如图 1-3 所示。用户可以自行组合面板，也可以选择几种常用的界面，如图 1-4 所示。

图 1-3　Pr 软件界面

图 1-4　Pr 软件常用界面

（3）媒体浏览器。媒体浏览器是在导入素材的时候，用于直接查找素材，并选择导入素材的入口，如图 1-5 所示。

（4）项目面板。项目面板是存放导入素材的地方。在项目面板中，可以查看素材，包括缩略图、名称及格式等信息。还可以分类、归纳、管理素材，方便剪辑时调用，如图 1-6 所示。

（5）素材源面板。素材源面板是浏览素材的窗口，如图 1-7 所示。其可以对素材进行播放、出入点标记，以及覆盖与插入等操作。

（6）节目面板。节目面板是对序列中所编辑的素材进行播放查看的窗口，如图1-8所示。其可以对序列中的素材进行出入点标记及提取、提升等操作。

图1-5　Pr软件媒体浏览器　　　　　　　　图1-6　Pr软件项目面板

图1-7　Pr软件素材源面板　　　　　　　　图1-8　Pr软件节目面板

（7）时间线面板。时间线面板是对素材进行编辑的平台，如图1-9所示。上面有时间刻度，下面是视频和音频轨道。

图1-9　Pr软件时间线面板

（8）工具箱。工具箱是在时间线面板中对素材进行编辑时需要用到的工具，如图1-10所示。

（9）效果面板。效果面板是对素材的视频和音频进行特殊效果处理的工具，如图1-11所示。效果面板里面分类存放着各类特效，可以直接调用。

（10）效果控件面板。效果控件面板是在编辑素材中需要对效果进行参数设置的一个窗口，如图1-12所示。其包括视频效果设置和音频效果设置。

（11）音频剪辑混合器。音频剪辑混合器是对编辑素材的音频进行设置的窗口，如图1-13所示。其包括音量调节等操作。

（12）颜色面板。颜色面板是对编辑素材进行颜色效果处理的窗口，如图1-14所示。其包括色彩校正、创意色彩、曲线调节、色轮调节等效果设置。

图 1-10　工具箱

图 1-11　Pr 软件效果面板

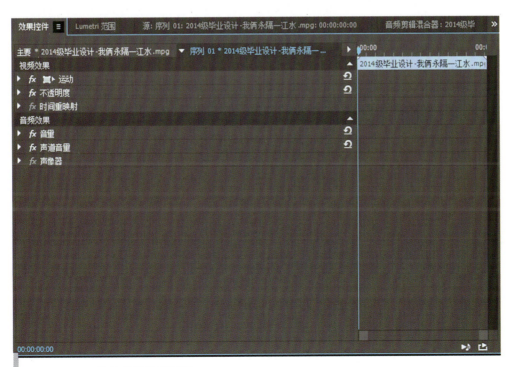

图 1-12　Pr 软件效果控件面板

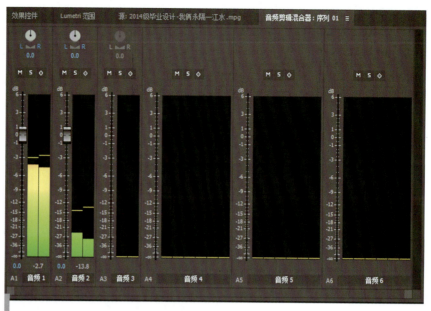

图 1-13 Pr 软件音频剪辑混合器

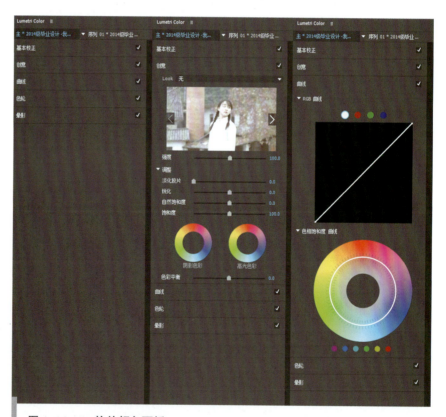

图 1-14 Pr 软件颜色面板

 课堂点拨

接下来,将开始系统地学习剪辑课程,同学们要具有"三心":耐心、细心、专心,要具备爱岗敬业、诚信求真、精益求精等职业素养。

第 2 章
镜头剪辑的原则与技巧

2.1 流畅镜头的组接

2.1.1 静、动镜头的组接

一、学习任务

参考剧本：《校园景象》。这是一个不超过一分钟的校园景象，可以是校园的一天，校园的一个景点，或者校园的一个人。无论是静止的校园一处，还是跳动的校园学生，都展现出一片祥和的气氛。无论是远看、近看、遥看，还是边走边看，都感到校园美不胜收。

（1）素材拍摄应该包括固定镜头、各种运动镜头。
（2）完成剧本的拍摄及剪辑。
（3）掌握固定镜头的组接技巧，运动镜头的组接技巧及静、动镜头的组接技巧。

二、概念辨析

（1）流畅剪辑。流畅剪辑又称为零度剪辑风格。它是剪辑的基本要求，目的在于看不出剪辑的痕迹。这就需要在进行镜头组接时，必须符合观众的思维方式和影视表现规律，以及符合生活的逻辑、思维的逻辑。

（2）软剪辑。静接静、摇接摇、移接移（包括推拉镜头）都符合动接动、静接静的剪辑原则，统称为软剪辑。

（3）硬剪辑。将相连镜头有明显动静区分的组接（即动接静或静接动）称为硬剪辑。它给人一种跳跃的视觉运动形态的感受。

（4）起幅、落幅。前一个运动镜头结尾停止的片刻叫作"落幅"，后一个运动镜头运动前静止的片刻叫作"起幅"。

三、方法技巧

静接静、动接动一直是剪辑的最基本准则。它的产生主要来自受众的视觉感受。

1．"静接静"原则

所谓静镜头，一般是指固定镜头及镜头的画面内主体是静止的。

（1）内容相关性：画面内容一致、主题一致的可以接在一起。比如，都是看书的静镜头，可以组接在一起，如图2-1所示。

图 2-1　静镜头（一）

（2）长度一致性：画面内是静止（相对静止）物体时，画面长度一致，四个固定镜头的剪辑时长都一样，如图2-2所示。

图 2-2　静镜头（二）

长度一致性

2．"动接动"原则

"动接动"原则中的"动"镜头包括两种类型：一种是外部运动，也就是运动镜头；另一种是内部运动，也就是固定镜头中的主体在运动。

（1）内部运动镜头组接。内部运动镜头组接一般采用精彩瞬间原则，也就是画面内主体运动的固定镜头，截取精彩的动作瞬间或选择完整的动作过程。

不同主体相同运动（一）

（2）外部运动镜头组接。

①主体不同、运动形式不同的镜头相连：运动方向不同，去除镜头相接处的起幅和落幅。

主体不同是指镜头内容不同；运动形式不同是指推、拉、摇、移、跟等不同的镜头运动方式。

②主体不同、运动形式相同的镜头相连：运动方向一致，去除镜头相接处的起幅和落幅。不过，急推或急拉的镜头应适当保留镜头相接处的起幅或落幅。运动方向相反，保留镜头相接处的起幅和落幅。

3．"静""动"组接原则

"静""动"组接原则要看两个镜头之间的关系，根据不同的运动镜头形式有不同的处理方法。不过，我们不必记住这些烦琐刻板的规则，只需灵活掌握一个原则，即两个镜头的连接点是相对静态还是动态。如果一个运动镜头接上固定镜头的内容是运动的，并且这个动势有某种和谐，那组接的结果仍然是流畅的。其中，这个和谐既是形式上的，也是含义上的。比如，运动的车 + 车慢慢停了 + 红绿灯变换。车停了与红绿灯颜色的转换之间就具有某种和谐。

不同主体相同运动（二）

内容相关性

四、软件操作

1．剪辑的基本操作流程

（1）新建项目。打开 Premiere 软件，新建项目，填写好名称，并选择项目保存位置，如图 2-3 所示。

图 2-3　Pr 软件新建项目

（2）导入素材。第一种方法：在"文件"下拉菜单中，选择"导入"命令，如图 2-4 所示；选择素材所在文件夹，如图 2-5 所示；单击"打开"按钮，如图 2-6 所示。

第二种方法：在项目面板的空白处双击鼠标左键，如图 2-7 所示；选择素材所在位置，单击"打开"按钮，如图 2-8 所示。

第三种方法：单击素材，不松手，直接拖曳到软件中，如图 2-9 所示。

（3）新建序列。第一种方法：选中项目面板的素材，如图 2-10 所示；直接拖曳到时间线面板上，如图 2-11 所示。这样就建立了一个与该素材像素同比格式完全一样的序列。序列名称默认为素材名称。

基本操作流程

第 2 章 镜头剪辑的原则与技巧

图 2-4
Pr 软件导入素材（一）

图 2-5
Pr 软件导入素材（二）

图 2-6
Pr 软件导入素材（三）

图 2-7
Pr 软件导入素材（四）

图 2-8
Pr 软件导入素材（五）

图 2-9
Pr 软件导入素材（六）

图 2-10　Pr 软件新建序列（一）

图 2-11　Pr 软件新建序列（二）

第二种方法：在"文件"下拉菜单中，选择"新建"→"序列"命令，如图 2-12 所示。弹出一个参数设置对话框，选择需要的格式，如图 2-13 所示，单击"确定"按钮。其中，参数中的 P 代表逐行扫描，I 代表隔行扫描。

图 2-12　Pr 软件新建序列（三）

图 2-13　Pr 软件新建序列（四）

第三种方法：直接单击项目面板右下角的■按钮，选择"序列"选项，如图 2-14 所示；在弹出的对话框中选择格式并确定，如图 2-15 所示。

（4）编辑。对时间线面板的素材进行编辑、处理。

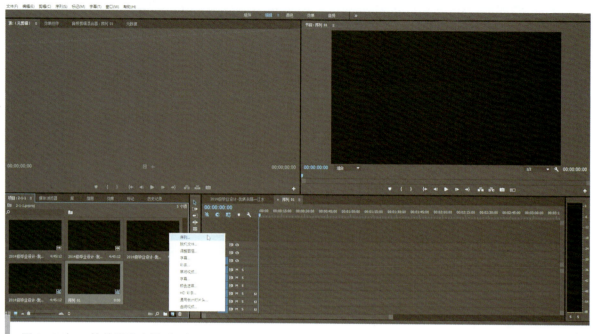

图 2-14　Pr 软件新建序列（五）

图 2-15　Pr 软件新建序列（六）

（5）导出素材，渲染输出。对编辑完成的素材进行导出渲染。在"文件"下拉菜单中，选择"导出"→"媒体"命令，如图 2-16 所示；会弹出一个参数设置对话框，选择输出视频格式，如图 2-17 所示；设置输出视频位置，如图 2-18 所示；单击"导出"按钮，如图 2-19 所示。

图 2-16　Pr 软件导出素材操作步骤（一）

图 2-17　Pr 软件导出素材操作步骤（二）

图 2-18　Pr 软件导出素材操作步骤（三）

图 2-19　Pr 软件导出素材操作步骤（四）

课堂点拨

在剪辑工作的操作流程中，素材的保存一定要注意安全性。①工程文件不能保存在 C 盘。②文件命名要以"时间＋内容"的方式进行，以方便查找。③导入软件中的素材要注意分类存放以便于使用。这既是规范意识，也是安全与责任意识。勇于承担责任，懂得自我保护，坚持安全第一，就是对国家、对学校、对自己负责。

2．两种工具及四个简单操作

（1）剃刀工具。剃刀工具是在编辑素材时常用到的，用以剪切分割视频的一个工具。

（2）吸附工具。吸附工具的作用是将两段分隔的素材在组接时进行无缝的衔接。开启吸附工具，将一段素材移向另一段素材时，会自动出现无缝衔接位置的提示，这样用户在操作时就可以找准组接点进行衔接。

（3）波纹删除。波纹删除常用于删除两段素材中间的空白。只需要在两段素材之间的空白处，单击鼠标右键，选择波纹删除即可。

（4）轨道增减。时间线面板的视频与音频轨道可以根据需要进行增加和减少，如图 2-20 所示。将鼠标放在视频轨道处，单击鼠标右键，选择添加或删除轨道即可。

（5）媒体链接。当编辑中的素材被删除或移动位置时，Pr 软件中就无法显示该素材。在"文件"下拉菜单中，选择"链接媒体"命令，会弹出一个提示对话框，如图 2-21 所示；单击"查找"按钮，将素材重新选择，如图 2-22 所示。

图 2-20　Pr 软件轨道增减

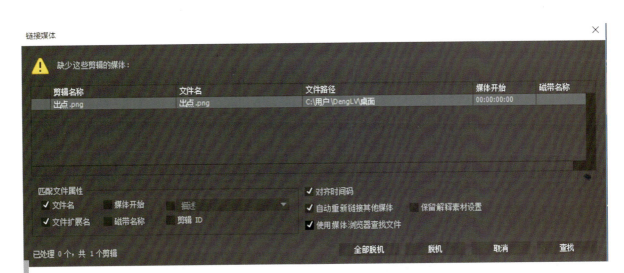

图 2-21　Pr 软件媒体链接（一）

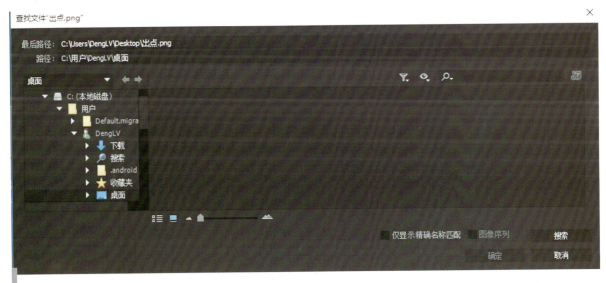

图 2-22　Pr 软件媒体链接（二）

2.1.2　动作衔接

一、学习任务

参考剧本：
(1) 开门的动作：一个人开门进入，环境不限。
(2) 转身站立的动作：一个人坐着，然后起身站立，环境不限。
(3) 足球射门的动作：一个人踢足球，射门。
(4) 篮球投掷的动作：一个人拍打篮球并投掷入篮。

要求：
(1) 完成同一个人上述动作的镜头拍摄。
(2) 多机位、多角度拍摄同一主体的同一完整动作。

二、方法技巧

1. 动作态势转换

找到主体动作的态势进行转换，也就是用不同机位展示同一主体的同一完整动作。剪辑点应选择在动作最大或最高点：挥手时，既挥未挥之时等。同时，前后镜头的内容要能够连贯地接上，如图 2-23 所示。

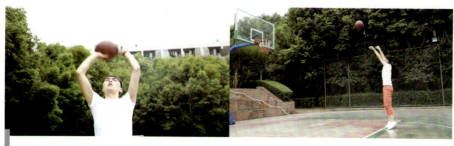

图 2-23　动作态势转换

2. 大动作转换的瞬间

剪辑点隐藏在主体动作之中，而被忽略。原则是把大部分动作留在景别大、主体小的镜头里，小部分则留在景别小、主体大的镜头里，如图 2-24 所示足球传球、射门。

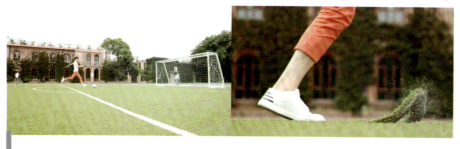

图 2-24　大动作转换的瞬间

3. 拓展：剪辑点的选择

（1）动静转换。画面上主体从静止转为运动，剪辑点选择在主体显示运动倾向的瞬间；如果画面上主体从运动转为静止，剪辑点选择在主体显示静止倾向的瞬间。原则是前一个镜头的尾部能够显示主体运动的态势，这样主体的变化就不会显得突兀，例如，出门关门，房门由动变静的瞬间为剪辑点。

（2）挡黑镜头。当人物或物体在运动中挡住了镜头，观众在屏幕上什么也看不到时切换镜头，使观众在不知不觉中接受镜头的转换。

（3）出画入画。当主体走出取景框或走入取景框时，可以进行时空的转换，可以从取景框的任何一边或一角走入或走出。如主体提着行李走向机场，出画。根据下个镜头不同的内容，可表达不同的含义。

（4）呼应关系。同一场景的人物与环境有互相依存的关系，可以直接对切；不同场景的人物，如有呼应关系也可直接对切。

（5）方向变化。在画面上运动物体方向变化的瞬间，也是剪接的契机点，例如，骑自行车转弯处。

（6）主观镜头。主观镜头能有效地调整观众看物体的视点，它由片中人物的镜头和片中人物所看到或想到的内容组成。当这两种镜头组接时，通常要在人物镜头之后保持短暂的停留（示意人物有所关注了）。

三、软件操作

1. 三、四点剪辑法

（1）三点剪辑法是指分别对源面板的素材进行入点和出点标记，如图 2-25 所示，节目面板的素材进行入点和出点的标记后，进行插入（图 2-26）或覆盖（图 2-27）的编辑方法。插入后的素材时间变长了，覆盖后的素材时长没变。

插入：源面板标记的素材部分会插到节目面板的入点处。

覆盖：源面板标记的素材部分会覆盖节目面板标记的素材部分。

三、四点剪辑法

图 2-25　Pr 软件三点剪辑法步骤（一）

图 2-26　Pr 软件三点剪辑法步骤（二）

图 2-27　Pr 软件三点剪辑法步骤（三）

（2）四点剪辑法是指分别对源面板的素材进行入点和出点标记，节目面板的素材进行入点和出点的标记后（图2-28），再进行覆盖或插入的编辑方法。

图2-28　Pr软件四点剪辑法步骤（一）

四点剪辑法的插入与覆盖操作与三点剪辑法相同。需要补充的是，源面板标记的素材部分与节目面板标记的素材部分，时间长短不一致时，会弹出设置对话框，如图2-29所示。如果源面板与节目面板的入点和出点都不能忽略，则选择更改剪辑速度选项。这时，插入或者覆盖的这段素材就会变慢或变快。反之，在不改变速度的情况下，就只能忽略其中的一个入点或出点。

（3）关于提升与提取。提升与提取是节目面板中的按钮，它是对剪辑素材中需要删除的部分进行快速删除的操作。在选择提升或提取按钮进行删除操作之前，应对需要删除的部分进行入点和出点的标记。

图2-29　Pr软件四点剪辑法步骤（二）

提升：是对标记有入点和出点的素材部分进行删除，会在原位置留下空白。

提取：是对标记有入点和出点的素材部分进行删除，不会在原位置留下空白。删除部分后面的素材会占据这一段空隙。

2. 四种剪辑工具

波纹、滚动、内滑、外滑四种剪辑工具都是对素材剪辑点进行选择的工具。波纹与滚动工具适用于两段素材之间剪辑点的选择。内滑与外滑工具适用于三段素材之间剪辑点的选择。

（1）波纹工具的使用。使用波纹工具，选择需要剪辑的素材左右移动，在节目面板中会呈现出变化的图像（随着鼠标左右移动而改变），找到剪辑点确定，如图2-30所示。

编辑工具

图 2-30　波纹工具使用步骤（一）

如图 2-31 所示，图中左边的画面就是移动鼠标所呈现的对应画面，是前一段素材的出点；图中右边的画面是后一段素材的入点。如果波纹工具是对前一段素材进行操作，那么后一段素材的入点是不会改变的。同时，随着前一段素材出点的改变，该段素材的时长改变，如果变短，后一段素材会自动贴上空隙，如果变长，后一段素材会顺延。

图 2-31　波纹工具使用步骤（二）

（2）滚动工具的使用。使用滚动工具，选择需要剪辑的素材左右移动，在节目面板中会呈现出变化的图像（随着鼠标左右移动而改变），找到剪辑点确定，如图 2-32 所示。

图 2-32　滚动工具使用步骤（一）

如图 2-33 所示，图中左边的画面是移动鼠标所呈现的对应画面，是前一段素材的出点；图中右边的画面是后一段素材的入点。如果使用滚动工具对前一段素材进行操作，那么后一段素材的入点也随之改变。因此，剪辑素材的总时长没有变。

图 2-33　滚动工具使用步骤（二）

（3）内滑工具的使用。使用内滑工具，选择中间这段素材进行左右移动，在节目面板中会呈现出变化的图像（随着鼠标左右移动而改变），找到剪辑点确定，如图 2-34 所示。

如图 2-35 所示，图中第一排左边的画面是中间这段素材的入点，右边画面是出点。这个入点和出点不会随着鼠标的移动而改变。图中第二排左边的画面是第一段素材的出点（随着鼠标的移动而改变），右边的画面是第三段素材的入点（随着鼠标的移动而改变）。三段素材的总时长没变。

图 2-34　内滑工具使用步骤（一）

图 2-35　内滑工具使用步骤（二）

（4）外滑工具的使用。使用外滑工具，选择中间这段素材进行左右移动，在节目面板中会呈现出变化的图像（随着鼠标左右移动而改变），找到剪辑点确定，如图 2-36 所示。

如图 2-37 所示，图中第一排左边的画面是第一段素材的出点，右边的画面是第三段素材的入点。这个出点和入点不会随着鼠标的移动而改变。图中第二排左边的画面是中间这段素材的入点（随着鼠标的移动而改变），右边的画面是中间这段素材的出点（随着鼠标的移动而改变）。三段素材的总时长没有改变。

图 2-36 外滑工具使用步骤（一）

图 2-37 外滑工具使用步骤（二）

> **课堂点拨**
>
> 剪辑点的选择有很多种方法，有很多可供使用的工具。具体选用哪种方法和工具要视具体任务而定，也可根据自己的剪辑习惯和熟练程度来决定。应以提高品质和效率为原则，选择最合适的那种。就如同只有坚持走新时代中国特色社会主义道路才能实现强国梦一样，应选择最合适的，并坚持"道路自信"。

2.1.3　镜头匹配

一、学习任务

参考剧本：一个院子的角落坐着一个人（这个人坐在院子里需要不同景别的镜头），这个人在仔细观察有所损坏的桌子，并用榔头认真敲打凸起的地方。操场上有个人在认真地拍篮球。

二、概念辨析

1. 镜头的切换要与兴趣中心的转移同步

流畅的剪辑要求恰到好处地停止和开始，它的主要依据是观众的兴趣度。这就意味着有两层含义：其一，他们还感兴趣吗？——对上一个镜头内容的兴趣能维持多久；其二，他们还会对什么感兴趣呢？——对下一个镜头内容有无期待。所以，镜头的排列顺序是否符合事物发展或者人们观察的次序，上下镜头之间在构图规律、色彩、影调等镜头构成元素方面是否匹配，就是镜头切换需要考虑的因素。

2. 剪接的匹配原则

上下镜头中人物的位置、动作、视线应该统一或呼应，以保持视觉上的连贯及符合生活中的逻辑和心理感受。其包括位置匹配、方向匹配、色调与影调匹配、声音匹配等。

三、方法技巧

1. 位置匹配

上下镜头中同一主体所处位置，从逻辑关系上讲有一种空间的统一性，从视觉心理上讲有一种流畅和协调，这就是位置匹配原则。当景别变换时，上下镜头中的相同主体位置应该呈重合状态。上下镜头中的不同主体应该保持位置关系，不宜变动。如图2-38所示，全景是上一个镜头，近景是下一个镜头，上下镜头中，"甲"这个主体明显从靠左的位置向右移动了，这样上下镜头的同一主体的视觉位置发生了转移，位置不匹配，镜头衔接自然就产生了跳跃感。

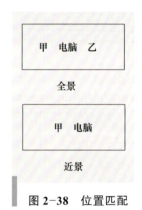

图2-38 位置匹配

2. 景别匹配

从流畅剪辑上讲，同机位同景别或同机位相邻景别的镜头不能组接在一起，会有跳跃感。因此，要遵循景别的匹配原则，应选择同角度的间隔景别组接，如特写接中景，近景接全景。

3. 方向匹配

上下镜头中的主体运动方向、视线方向要一致。方向与拍摄机位和角度有关，现实的方向可能在屏幕当中呈现相反的方向。这部分内容涉及轴线原则，会在后面详细学习。

4. 动作匹配

不同人物、不同场景的相同动作可以组接，这样具有流畅转场的效果。要注意不同主体相同动作的内容可以不一样，但是方向要一样，并且动作比较明显或突出。

如图2-39所示，拍衣服和拍篮球的动作相似，可以转场。

图2-39 动作匹配

5. 色调与影调匹配

上下镜头间影调、明度一致，色调和谐，色彩过渡流畅。

6．声音匹配

上下镜头的声音与画面匹配。

7．拓展：声音编辑方式

（1）声画同步，声音与画面同时出现，如图 2-40 所示。

（2）声画不同步，先闻其声，后见其人，如图 2-41 所示。

（3）声画不同步，先看见画面，后出现声音，如图 2-42 所示。

音频操作

图 2-40　声音编辑方式（一）

图 2-41　声音编辑方式（二）

图 2-42　声音编辑方式（三）

课堂点拨

　　完成镜头的匹配剪辑需要前后镜头的视觉中心点、色彩、动作、内容具有一致性，正如做人做事要言行一致，言必行、行必果，同学们应做一个诚信、正直的好青年，言而有信、刚正不阿。

四、软件操作

1. 音频剪辑混合器

音频剪辑混合器,如图 2-43 所示。它可以对音频大小进行调整,对音频所在的轨道进行管理。

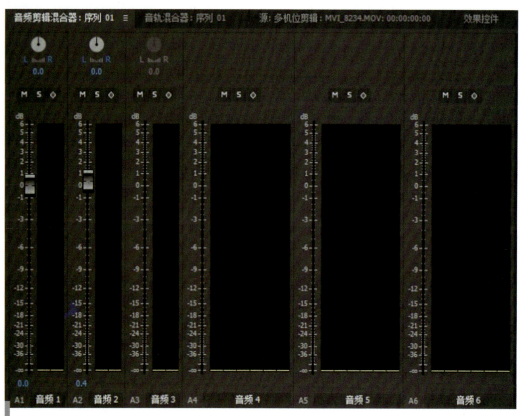

图 2-43 音频剪辑混合器(一)

(1)滑竿工具[图 2-44(a)]。移动滑竿工具可以调节音量。

(2)静音工具[图 2-44(b)]。单击此按钮,其对应的音频轨道就会静止。

(3)独奏工具[图 2-44(c)]。单击此按钮,除该按钮对应的音频轨道保持运动外,其他音频轨道均为静止。

(4)写关键帧工具[图 2-44(d)]。单击此按钮,播放音频,并同时移动滑竿,音频信号上就会自动记录关键帧[图 2-44(e)]。其作用就是通过关键帧的写入,记录音频在播放过程中音量的大小。

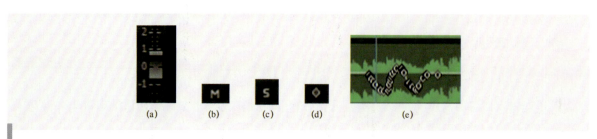

图 2-44 音频剪辑混合器(二)

2. 录音

打开音轨混合器,单击 R 按钮,如图 2-45 所示;单击面板最下方的红色圆形按钮,如图 2-46 所示;再单击"播放"按钮,如图 2-47 所示;开始录制,如图 2-48 所示;录制完成后,在音频轨道会生成音频,如图 2-49 所示。

录音操作　　声音去噪

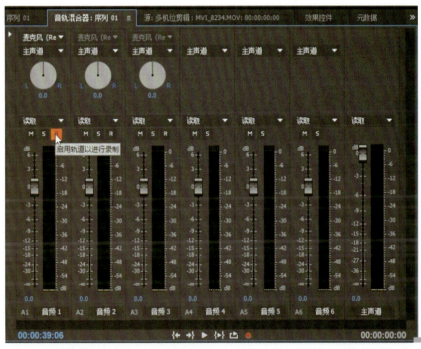

图 2-45　录音操作步骤(一)

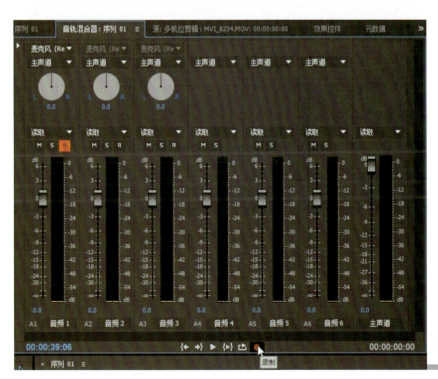

图 2-46　录音操作步骤(二)

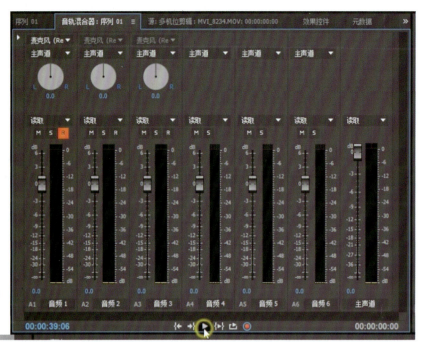

图 2-47
录音操作步骤（三）

图 2-48
录音操作步骤（四）

图 2-49
录音操作步骤（五）

3．音频效果

在效果面板上，选择音频效果可以对音频进行简单的去噪、拖延等特效处理。选择音频过渡可以对两段不连贯的音频进行柔滑过渡处理。

2.1.4 轴线原则

一、学习任务

参考剧本：两个人在路上相向行走，碰到后，打个招呼，然后各自继续走。

要求：

（1）景别应该包括全景、中景、近景及特写。

（2）需要有两个人正反打的镜头。

二、历史人物

格里菲斯是早期的美国著名导演。他首次将全景、中景、近景及特写等不同的镜头结合在一部电影中，创造出分镜头法，以镜头为单位构成场景，形成段落，并确立了段落在电影叙事中的地位。这种巧妙的组合将电影提升到了一个全新的高度。《一个国家的诞生》就是他的经典之作。他建立了基于180°轴线原则和正反拍基础之上的"三镜头法"，建立无缝剪辑原则。他创造"闪回"技法，拓展银幕的时空，开始有意识地利用剪辑来控制画面情绪节奏。人类至今还在广泛运用他所利用交叉剪辑制造的"最后一分钟营救"。

三、概念辨析

（1）三镜头。三镜头是指客观镜头、主观镜头和半主观镜头。三镜头法实际上就是指镜头的视点，即镜头所模拟不同的观察者（包括摄影师、观众和剧中角色）的视点。

（2）轴线。轴线又称为关系线、运动线、180°线，是指被摄对象的视线方向、运动方向和相互之间的关系形成一条假定直线，直接影响着镜头的调度。

（3）轴线分类。轴线分为方向轴线、关系轴线和动作轴线，分别如图 2-50～图 2-52 所示。

（4）轴线原则。轴线原则是指在用分切镜头（三镜头法）拍摄同一场面的相同主体时，摄像机镜头的总方向须限制在同一侧（如果轴线是直线，则各拍摄点应规定在这条线同一侧的180°以内）。任何越过这条轴线所拍摄的镜头，都将破坏空间统一感，这些均叫作"跳轴""越轴""离轴"现象。

图 2-50　方向轴线

图 2-51　关系轴线

四、方法技巧

1．合理越轴的四种方法

（1）插入特写或空镜头。技巧点：特写或空镜

图 2-52　动作轴线

头的景别一定要小，画面内容应尽量回避镜头内容的位置关系，如图 2-53 所示。

（2）插入中性镜头。技巧点：中性镜头一般是指没有明确方向的主体运动，它的运动方向要与镜头垂直，例如，朝着摄像机走来或者走去，如图 2-54 所示。

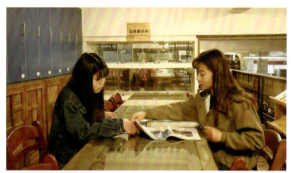

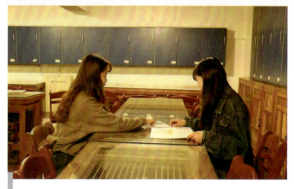

图 2-53　特写或空镜头越轴　　　　　　　　　图 2-54　中性镜头越轴

第 2 章　镜头剪辑的原则与技巧

特写镜头越轴（一）

特写镜头越轴（二）

空镜头越轴

（3）借势越轴。借势是指借助拍摄对象的视线或动作改变而越轴，如图 2-55 所示。

技巧点：

①视线或者动作的转变要明显；

②要找准视线或者动作转变的瞬间；

③前后镜头衔接流畅。

插入中性镜头越轴

（4）借助摄像机运动越轴。通过摄像机的运动，使观众直观地看到镜头是怎么从轴线的一侧到另一侧的，这也是合理越轴的一种方法，如图 2-56 所示。

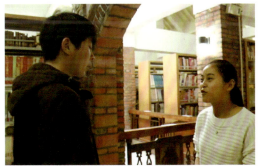

图 2-55　借势越轴　　　　　　　　　　　图 2-56　借助摄像机运动越轴

借助人物动作越轴

借助动作态势越轴

借助摄像机运动越轴（一）

借助摄像机运动越轴（二）

课堂点拨

对话场面剪辑的时候，为避免造成视觉或时空的错乱，一定要严格遵循轴线原则，千万不能越轴。如有特殊情况或效果需要必须使用越轴的方法，也务必使其合理化。没有规矩不成方圆，就像做人做事一样，要坚守原则。

五、软件操作

1. 字幕的编写

（1）新建字幕。在"字幕"的下拉菜单中，选择"新建字幕"→"默认静态字幕"命令，如图 2-57 所示，会弹出一个字幕设置对话框，默认字幕格式与序列的格式匹配，如图 2-58 所示。新建字幕之后，会出现字幕编辑对话框，如图 2-59 所示，完成编辑并自动保存在项目面板中。

图 2-57　新建字幕操作步骤（一）

图 2-58　新建字幕操作步骤（二）

图 2-59 新建字幕操作步骤（三）

（2）文字编写及排版。

①文本工作栏的工具[图 2-60（a）]，用于书写所需要的文字。通过字体属性工具栏，设置需要的字体类型、样式、大小、色彩等参数。

②钢笔栏的工具[图 2-60（b）]，是针对有路径的字体进行调整的工具。

③布局栏的工具[图 2-60（c）]，是针对文字进行横向和纵向排列的工具。

④字幕样式栏[图 2-60（d）]，是已经设计好的字幕模板，可以直接调用。

字幕编辑

图 2-60 文字编写及排版

（3）滚动字幕与游动字幕。勾选"滚动"或"向左游动""向右游动"单选按钮，可以对字幕进行设置，如图2-61所示。滚动字幕可以使文字具有纵向移动的效果。游动字幕可以使文字具有横向移动的效果。可以在定时处设置时长。

（4）安全框。字母面板中书写文字的区域会有一个边框，被称为安全框，如图2-62所示。其确保字幕在视频接收终端不被切掉。

（5）基于模板新建。往往在一个视频制作中会反复用到同一种式样的字幕。为了编辑的快捷，可以单击"基于模板新建"按钮，可在已经设定好的格式中进行文字内容的修改。

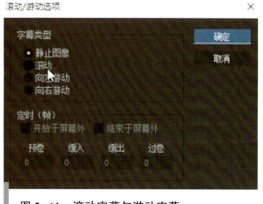

图 2-61　滚动字幕与游动字幕

图 2-62　安全框

> **课堂点拨**
>
> 制作字幕的时候，中文字体设计种类特别多，根据视频风格选择合适的中文字幕，同时可以宣传中国书法文化。

2.1.5　无缝剪辑创意视频

一、学习任务

观看《魔性舞蹈短片》《着衣选择困难症》案例（互联网查询）。

（1）分析创意视频该如何制作。

（2）思考无缝剪辑技术可以带来什么想象。

（3）尝试制作一个创意视频。

二、概念辨析

格里菲斯建立的基于180°轴线原则和正反拍基础之上的"三镜头法"，就是后来被称为无缝剪辑或零度剪辑的技法。它是20世纪60年代好莱坞电影叙事语言的核心，并成为经典流传至今。我们所学习的镜头组接、动作衔接等流畅剪辑的方法都属于无缝剪辑。无缝剪辑的目的就在于让人看不出任何剪辑的痕迹，而是一个连续的动作、连续的镜头。今天，人们已经运用无缝剪辑的技术制作出了很多创意视频。

三、方法技巧

（1）素材拍摄需要精准。

（2）镜头组接准确流畅。

（3）视频内容有一定创意。可以大胆假设一些好玩、有趣的内容，通过无缝剪辑来实现，如变魔术、遁地、穿墙、隐身、碰撞瞬间换装（图2-63）等。

图2-63　碰撞瞬间换装

无缝剪辑创意视频
作业1

无缝剪辑创意视频
作业2

无缝剪辑创意视频
作业3

无缝剪辑创意视频
作业4

课堂点拨

在学习过程中要积极思考，多问一些为什么，要具有创新意识，培养发散思维，提升创造力，才能构思并完成一部好的作品。

四、软件操作

1．无缝剪辑视频制作流程

（1）拍摄素材。第一，固定好机位景别；第二，两位同学在固定的位置上完成碰撞动作；第三，彼此交换衣服，在第二步的同一位置上再次完成碰撞动作。

注意：两位同学的位置不变，动作尽量做到一致。

（2）剪辑。第一，打开软件导入视频；第二，找准两段素材碰撞瞬间

无缝剪辑创意视频
制作

的接触点进行剪辑；第三，检查播放是否流畅，微调动作吻合的剪辑点；第四，导出渲染。

2．多机位剪辑

（1）同步素材。利用音频找到不同机位素材的相同时间点，分别打上标记，如图2-64、图2-65所示；在时间线面板里，单击选中所有素材，如图2-66所示，再单击鼠标右键选择"同步"命令，如图2-67所示；出现"同步剪辑"对话框，勾选"剪辑标记"按钮，如图2-68所示。

图 2-64　同步素材操作步骤（一）

图 2-65　同步素材操作步骤（二）

图 2-66　同步素材操作步骤（三）

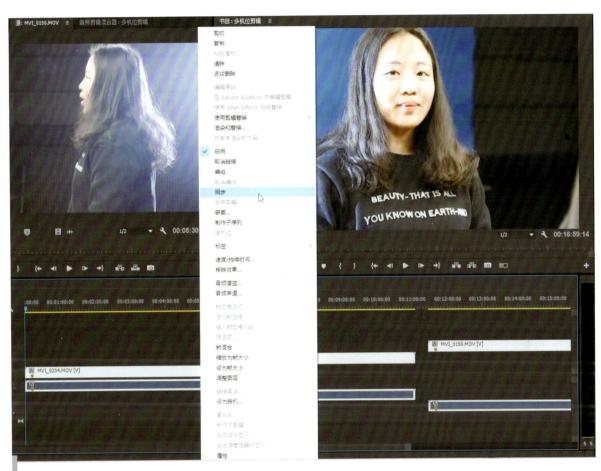

图 2-67　同步素材操作步骤（四）

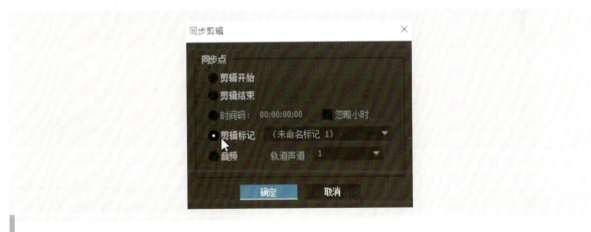

图 2-68　同步素材操作步骤（五）

（2）嵌套序列。将不同视频轨道上的素材通过嵌套的操作命令，合并在同一个视频轨道上。选中素材如图 2-69 所示；单击鼠标右键选择"嵌套"命令，如图 2-70 所示；单击"确定"按钮，如图 2-71 所示；完成嵌套序列，如图 2-72 所示。

（3）激活多机位。在时间线面板，选择嵌套序列单击鼠标右键，选择"多机位"→"启用"命令，如图 2-73 所示；激活多机位后，嵌套序列的前面会出现"MC1"的字样，如图 2-74 所示。

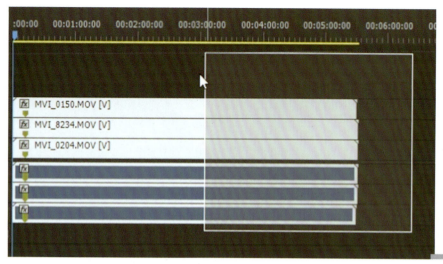

图 2-69 嵌套序列操作步骤（一）

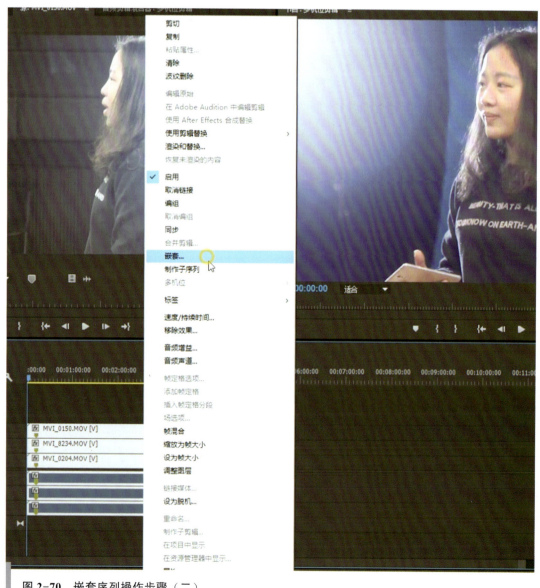

图 2-70 嵌套序列操作步骤（二）

图 2-71 嵌套序列操作步骤（三）

图 2-72 嵌套序列操作步骤（四）

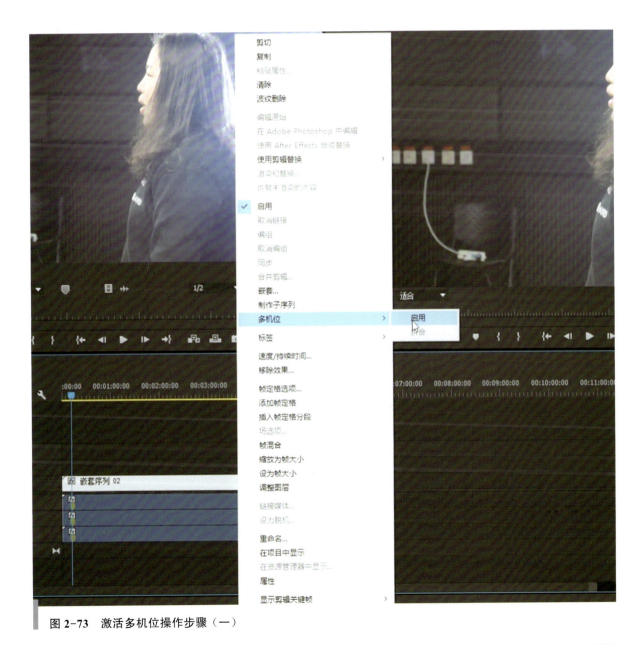

图 2-73 激活多机位操作步骤（一）

图 2-74 激活多机位操作步骤（二）

（4）开启多机位窗口。在节目面板里，单击多机位视图按钮▦▢，显示多机位视图，如图 2-75 所示；如果节目面板里没有▦▢按钮，单击右下角╋按钮，如图 2-76 所示，会出现一个对话框，单击▦▢按钮并拖曳到节目面板，如图 2-77 所示。

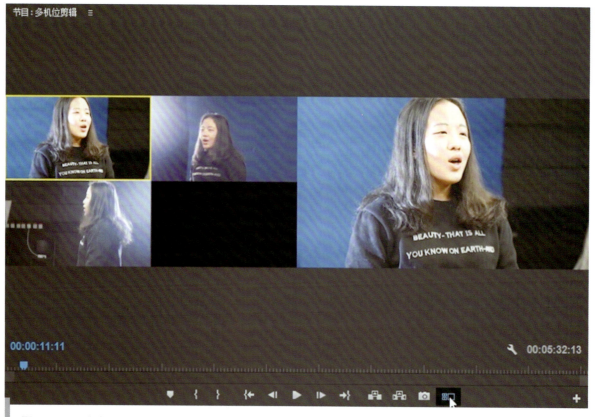

图 2-75 开启多机位窗口操作步骤（一）

图 2-76 开启多机位窗口操作步骤（二）

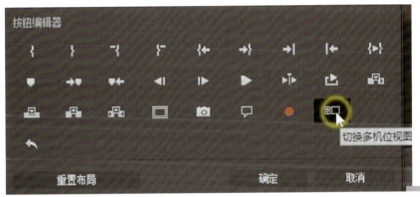

图 2-77 开启多机位窗口操作步骤（三）

（5）剪辑多机位素材。在节目面板里，单击"播放"按钮，如图 2-78 所示；左边排列的几个画面就是不同机位拍摄的素材，单击其中一个会出现红色边框，表示正在录制这个画面，如图 2-79 所示；录制完毕后，在时间线面板的素材上会留下剪辑的痕迹，如图 2-80 所示。

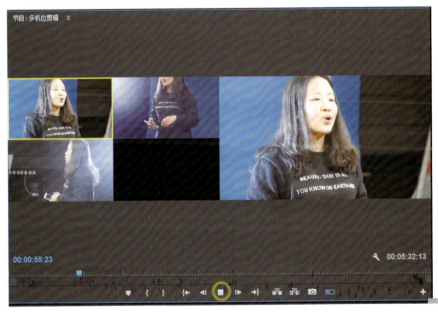

多机位剪辑

图 2-78 剪辑多机位素材步骤（一）

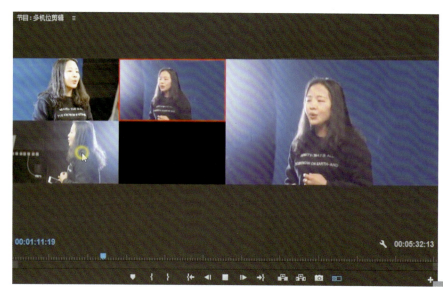

图 2-79 剪辑多机位素材步骤（二）

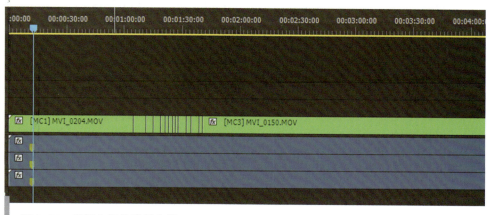

图 2-80 剪辑多机位素材步骤（三）

2.2 跳切镜头的组接

2.2.1 掌握强调的跳切组接

一、学习任务

参考剧本：人物甲和乙坐在一起谈话，甲一直在说（表现出喋喋不休），乙看看他，又看看旁边，显得心不在焉。

要求：除了靠演员的演技，还要通过剪辑表达出甲的喋喋不休和乙的心不在焉。

二、历史人物

让·吕克·戈达尔是法国导演，他将剪辑从以流畅性为第一准则，变成了以阐述导演观点或是推进叙事、渲染情绪为第一准则。其代表作有《筋疲力尽》《随心所欲》。其中，他凭借《筋疲力尽》

获得第 10 届柏林国际电影节最佳导演银熊奖，他的《随心所欲》获得第 30 届威尼斯国际电影节主竞赛单元的评审团特别奖。

三、概念辨析

1. 跳切的概念

跳切就是改变流畅剪辑的一贯原则，把原本连贯连续的动作，剔除掉一些细节，进而不连贯地组接起来。常以观众的观影心理或电影情节的内在逻辑为依据，进行跳跃式的切换。

2. 跳切的意义

区别于流畅剪辑的一般原则，跳切技巧的出现，让人们对剪辑的认识迈向了新的台阶。剪辑不仅是用来叙事，还可以帮助导演渲染情绪、表达主题、刻画人物。比如，在影片《筋疲力尽》姑娘与作家面谈的片段中，对于作家同机位同角度的不连贯切换，突出了他的喋喋不休。

3. 跳切的方法

（1）同机位同角度切换，如图 2-81 所示。

（2）停顿式推拉的运动镜头，如图 2-82 所示。

顿推法表现
喋喋不休

跳跃式表现
喋喋不休

图 2-81　跳切方法（一）

图 2-82　跳切方法（二）

（3）以抽离动作的方法进行跳跃式切换，如图 2-83 所示，在同一个场景里，把说话者从坐着到站着、从桌子边到墙边的动作都抽离掉，造成跳跃式的视觉效果。

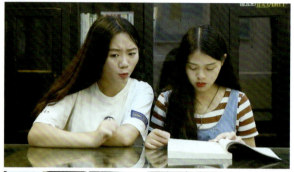

图 2-83　跳切方法（三）

课堂点拨

使用抽离动作的方法进行剪辑的时候，一定要清楚动作幅度的概念，要知其然知其所以然。同时，一定要找准剪辑点的位置，即对动作幅度最大的地方，一帧一帧仔细查找，做到精益求精。

2.2.2　掌握省略的跳切组接

一、学习任务

掌握运用跳切技巧压缩时空。

参考剧本：请用跳切的技巧，表现一位歌手去了很多地方的街头卖唱。

二、概念辨析

利用跳切的技巧，压缩时空，加快叙述事情的发展过程，例如，在《灵魂歌王》中，不同的老板给他付钱的场景。

表示省略的跳切

如图 2-84 所示，歌手在不同的地方卖唱，镜头之间并不连贯，很短的几个镜头就表达出经过了很长的时间，也经历了很多地方。

图 2-84 省略跳切

2.2.3 跳切创意视频

一、学习任务

（1）思考跳切剪辑手法还可以带来其他什么效果。
（2）尝试制作一个跳切创意视频。

二、概念辨析

前面学习了跳切剪辑技巧，它不再遵循视频剪辑的流畅原则，而是通过"跳"的视觉感受来起到强调或者省略的作用。那么，能不能发挥想象，运用"跳"的视觉感受达到其他的效果呢？

三、方法技巧

（1）剪辑点的选择要准确。
（2）镜头组接能够很好地表现主题。
（3）视频内容有一定创意。可以大胆假设一些故事情节通过"跳"的视觉感受来达到效果。比如，惊悚，如图 2-85、图 2-86 所示，通过景别跨越式组接呈现"跳"的视觉感受，可以营造一种恐怖的气氛。

跳切创意视频

图 2-85 跳切视觉感受（一）　　　　图 2-86 跳切视觉感受（二）

第 3 章
时空剪辑的方法与技巧

3.1 时间剪辑的方法与技巧

3.1.1 进行时间的剪辑——延续、闪回、闪前

一、学习任务

掌握进行时间"延续""闪回""闪前"的概念及剪辑方法。

参考剧本:

(1)"延续"片段:小张同学与小李同学在校门外话别,经过食堂,碰见小吴,来到图书馆。

(2)"闪回"片段:小张同学经过食堂,碰见小吴,来到图书馆。小张同学与小李同学在校门外话别(回忆)。

(3)"闪前"片段:小张同学与小李同学在校门外话别,小张同学擦掉眼泪,小张同学经过食堂,碰见小吴,小张同学擦掉眼泪,来到图书馆。

二、概念辨析

电影、电视是一门时空复合的艺术,时间必须依赖于空间的物质化形式,空间的内容又必须在一定的时间流程中展开。下面对时间与空间的概念分别进行阐述和分类,更能给时空的无限组合打下基础。

1. 电影时间

纪录片《龙脊》中,有这样一个片段:晨曦中的树,霞光映衬的树,星光下的树,风雨中的树,春天的树,冬天的树。通过表现不同时间的树,让人们获得一天、一年的时间感受,使抽象的时间概

念获得具体可感的视觉形象。

电影时间分为三种类型：

（1）事件时间。事件时间是指在影视片里直接展开事件的时间，是一种真实的时间。

（2）叙述时间。叙述时间是指经过视听语言元素的加工，将真实的时间进行延长或压缩。比如，几秒的瞬间爆炸，可以在电影作品中展现为几分钟。美国国家地理频道纪录片《子宫日记》，将十月怀胎在3小时的叙事中展示完成。

（3）感受时间。感受时间是观众对影片感知的时间。我们都有过这样的体验：跟喜欢的人在一起或者做喜欢的事，时间过得很快，反之过得很慢。电影里也一样，看到正面人物被反面人物追赶的紧张段落，观众总感觉太慢，因为他们希望正面人物能够安全。

2．剪辑时间

（1）延续。按照时间的顺序发展，采用自然连续的方式叙事，称为"延续"。两个镜头之间的时间，是自然且连续不断向前延伸的。

（2）闪回。按照时间的顺序发展，采用倒叙的方式叙事，称为"闪回"。两个镜头之间的时间发生了一种倒退式跳跃，即第二个镜头的时间是第一个镜头很久以前发生的某个时间。该镜头前面并没有出现在剪辑中，是被减掉的镜头。严格意义上，在剪辑中这个镜头只出现了一次，但给观众的感觉却是以前曾看到过的镜头一样。

闪回是一种揭示有关主要人物的信息或推动故事向前进展的时空桥梁。通常，突然以短暂的画面插入某一场景，用以表现人物此时此刻的心理状态和情感起伏。

在《迷失》和《越狱》的前几集交代人物出场的时候，一集当中多次用到"闪回"。一伙陌生人，不可能像朋友一样闲聊，然后通过对话暗示出人物的背景信息；在封闭的环境中，人物的活动空间是非常狭窄的，因此也很难完全通过典型行为来暗示人物的性格特征。

（3）闪前。按照时间的顺序发展，采用提前的方式叙事，称为"闪前"。两个镜头间的时间发生跳跃，但它是向前的。"闪前"表现一个在不远的将来可能发生，也可能不发生的事件。在描述现在的镜头中，插入一个或一系列描述未来的镜头。从自然叙述的过程看，它是人物预想中以后的某个时间，可以是幻觉，也可以是想象中对未来的描述，在后面该出现它的位置往往也不再出现。

三、历史人物

1．埃德温·波特

埃德温·波特是英国肖像摄影师。其代表作有《一个美国消防员的生活》。他把不同时期拍摄的连续素材，通过剪辑重新连接起来，第一次把事件时间和银幕时间区分开；证明了一个镜头并不需要完整的内容，通过剪辑便可以使不完整的动作构成完整内容的影片。但是，他仍然延续了梅里爱时期的"场景"，把其作为电影的基本构成单位，摄影机固定拍摄。

2．查尔斯·百代

查尔斯·百代是法国商人，从事电影的制片、发行。其代表作有《被拴住的马匹》。他是第一个通过"平行剪辑"的手法来表示事件"同时性"的电影人。他借对照事件、建构张力或者压缩时空，加快叙事。通过影像的起承转合来表达"从前""然后""同时"等故事性的转折和意涵。这意味着电影开始重视叙事，重视对话台词，重视布景设计，也重视各种题材的开发和讲述方式的创新。这也是后来商业电影"说好一个故事"重要性的来源。

四、方法技巧

频繁闪回：在一集戏中不断运用闪回；跨集闪回：闪回正好在两集交接之处；过长闪回：跨度达到了几集戏；闪回再闪回：闪回里面还有闪回。

（1）为了将整个段落的情节明晰地表现在观众面前，就要注意，交叉剪辑不能打乱了连续性。

（2）用变换剪辑的速度，按照你的意图来控制戏剧性的张弛变化。

（3）插入一些静态观众的反应镜头（如在剪辑激烈的赛车比赛时），以缩短相邻动作镜头的时间间隔。在特定的剧情下，这经常能影响观众的感性反应。

（4）通过频繁的交叉剪辑和改变同一动作的视角使得视觉多样化，并且必须使其具有很连贯的感觉，才算成功。

五、软件操作——调色

在 Pr 软件里面，可以在效果面板里选择视频特效的很多调色选项。最常用的是 RGB 曲线，如图 3-1 所示。

调色

图 3-1　RGB 曲线

RGB 曲线调色界面，分为主色、红色、绿色、蓝色四个通道。如图 3-2 所示，RGB 曲线是通过调节不同颜色通道下的高光、中间调、阴影来达到调色的目的。

在主通道的曲线上先确定两个固定点之后再做调节，两个固定点会将曲线分为三截，这三截从左至右分别代表着阴影、中间调和高光。根据自己想要的色调分别对曲线的三截进行调色，就会得到自己想要的效果。

（1）低对比度风格。将曲线的阴影调亮、高光压低。将阴影曲线拉高、高光曲线拉低，再调节三基色通道曲线，如图 3-3 所示。

图 3-2 RGB 曲线调色界面

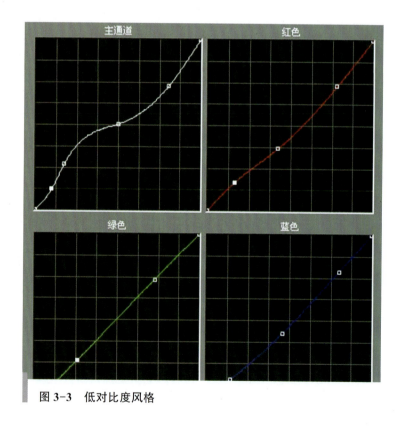

图 3-3 低对比度风格

（2）高对比度风格。把曲线的阴影调低、高光拉高。将阴影曲线拉低、高光曲线相应提高，再调节三基色通道曲线 +80% 饱和度，如图 3-4 所示。

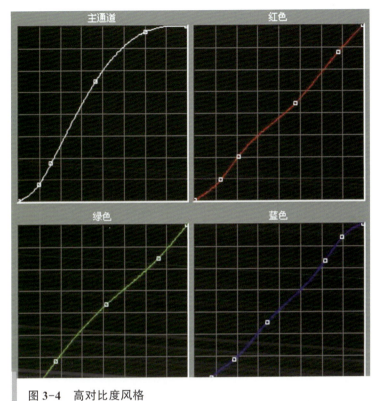

图 3-4 高对比度风格

以 Pr 2020 版本为例进行调色操作讲解,具体步骤如下:

(1)打开软件,导入需要调色或剪辑好的视频素材,在一级校色前单击面板中的颜色,然后单击左上角面板中的"Lumetri 范围"按钮,如图 3-5 所示。"Lumetri 范围"是动态颜色监控工具,单击右下角的扳手按钮,选择"分量"命令,出现红、绿、蓝三个通道,分别对应视频画面里的三种颜色。

图 3-5 调色前设置

（2）分量图观察说明：左侧纵向数值"0~100"中，"0"表示视频中最暗部分，"100"表示视频中最亮部分。右侧横向数值"0~255"表示视频画面颜色的分布区域。进行一级调色首先在项目面板右下角"新建"菜单中选择"调整图层"命令，将调整图层放置在视频素材轨道上方，选择调整图层进行一级调色，如图3-6所示。

图 3-6　一级调色

（3）观察调色视频（以教学视频为例），画面偏灰，需要调整对比度，在右侧"曲线"面板"RGB曲线"选项组中白色斜线上均匀单击三个点分别对应视频的高光、中间调、暗调部分，拖动曲线画面颜色出现变化，如图3-7所示。注意观察分量图中颜色数值不要超过"0"和"100"，避免画面死黑和过爆，丢失画面细节。

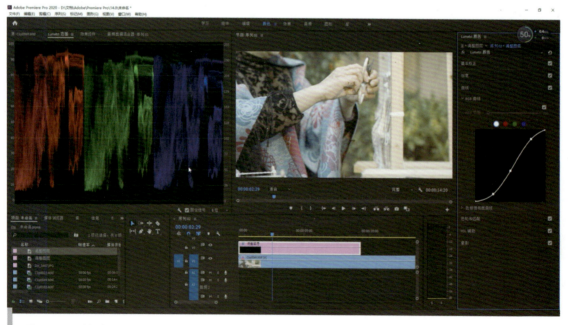

图 3-7　调整对比度

（4）在"基本校正"面板中调节白平衡，即色温，负数表示"冷"，正数表示"暖"，根据想要呈现的视频效果进行调节，也可使用吸管工具单击画面中白色部分自动校正，如图3-8所示。

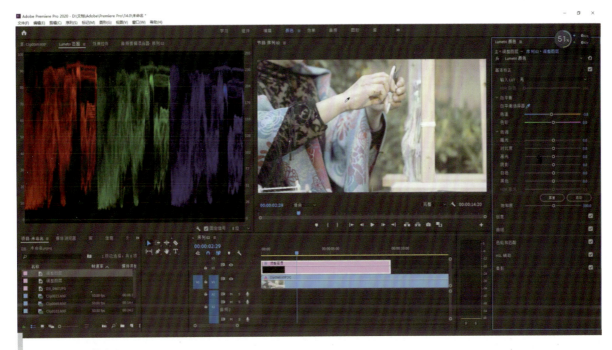

图3-8 调节色温

（5）根据画面实际情况进行色调参数微调后，再新建一个调整图层，放在第一个调整图层轨道上方。在新建调整图层上"基本矫正"面板中的"输入LUT"下拉列表中选择适合视频的LUT，如图3-9所示。

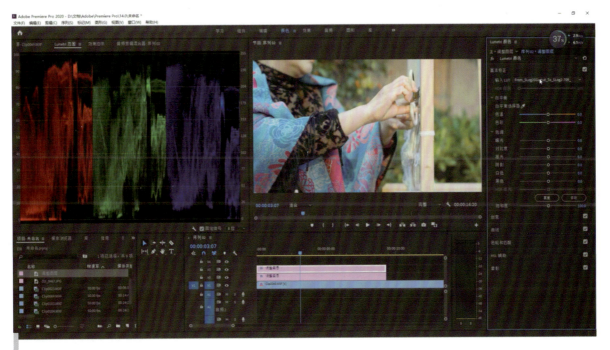

图3-9 选择适合视频的LUT

（6）打开"创意"面板，如果是人物，避免脸部颜色被破坏，选择调整自然饱和度；如果视频中风景较多，则选择调节饱和度。"阴影色彩"和"高光色彩"根据视频呈现效果手动调节，如图3-10所示。

（7）对某个颜色进行单独调整，选择"曲线"面板中的"色相饱和度曲线"，用吸管工具在视频中吸取想要改变饱和度的颜色，出现3个点，拖动中间的点，向上饱和度增加，向下饱和度减弱，如图3-11所示。同理，其他调整框均可对视频进行单独调色。

Pr 2020 版本调色

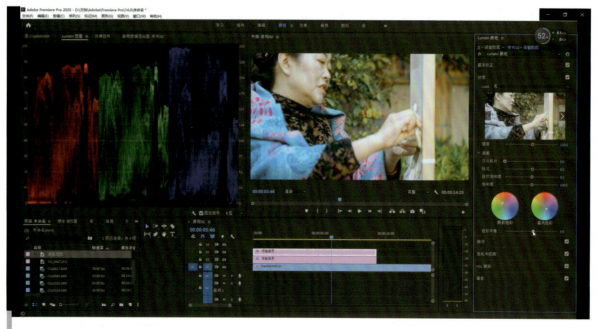

图 3-10　调整视频饱和度

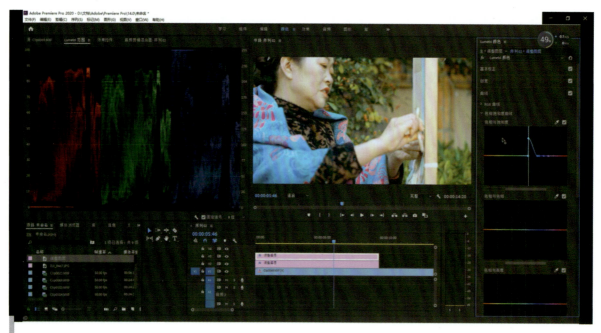

图 3-11　单独调色

课堂点拨

要想调出满意的颜色，除熟练软件操作和熟识色彩原理外，还需要不断提高审美能力，学会根据主题和内容使用颜色，避免跟风盲从。这就要求同学们一定要坚持文化自信，只有深入了解中国传统文化，懂得欣赏中国传统文化之美，才能合理运用颜色将中国现代技艺完美地呈现出来。

3.1.2 延长时间的剪辑——再现、重现

一、学习任务

掌握延长时间类型中"再现"与"重现"的概念及剪辑方法。

参考剧本：

（1）延长之一"再现"：球员甲一脚足球射门的多次展现。

提示：画面内容一致，机位、景别不同，需要多机位多景别进行素材拍摄。

（2）延长之二"重现"：小张同学与小李同学在校门外话别；小张同学经过食堂，碰见小吴，小张同学擦掉眼泪，小张同学与小李同学在校门外话别，来到图书馆。

二、概念辨析

1. 再现

再现是指剪辑的镜头时间长于事件时间，在影视中为了特殊目的或艺术表现力，常用延长时间来达到所需效果。两个镜头之间的时间是共时的，即第二个镜头表现的时间是第一个镜头的"再现"，他们在同一时间点上同时发生。世界杯射门集锦就是把不同视点、不同景别的同一次射门镜头组接在一起，再插入球员、观众、教练的反应镜头，使精彩瞬间延长了。

在影片《碟中谍》结尾处，汤姆·克鲁斯驾驶摩托车逃跑的过程中，汽车从其面前翻滚而过，这个镜头运用了14个涵盖不同角度方位的重叠剪辑镜头，再加上升格镜头、跳轴镜头与正常镜头的转换，这一动作以令人惊叹的方式呈现在荧幕上。

再现

2. 重现

两个镜头间的时间，也是共时的，第一个镜头所表现的时间与第二个镜头所表现的时间是同一时间，画面一致，即"重现"。两个镜头不能连续连接，要经过若干个镜头后再把第二个镜头剪接进来，成为第一个镜头的重现。

重现

三、方法技巧

（1）穿插反映细节的特写镜头。

（2）利用不同角度、景别的镜头，延长动作时间。

（3）重复剪辑放大精彩瞬间。

（4）运用升格拍摄和慢镜头。

四、软件操作

（1）正面机位拍摄男生射门动作，如图 3-12 所示。

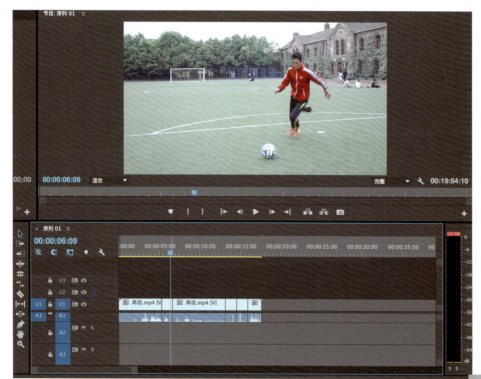

图 3-12 正面男生射门动作

（2）侧面机位拍摄男生射门动作，如图 3-13 所示。

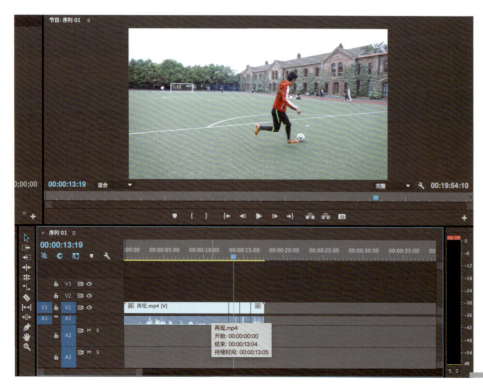

图 3-13 侧面男生射门动作

（3）背后机位拍摄男生射门动作，如图3-14所示。

图3-14 背后男生射门动作

课堂点拨

再现和重现的概念很容易混淆，同学们一定要弄清楚，切不可马虎。正如有些错误就在一念之间，分不清是非对错就容易出大问题。因此，同学们要有清晰的头脑、正确的选择和坚定的人生态度。

3.1.3 压缩时间的剪辑

一、学习任务

掌握压缩时间的概念及剪辑方法。
参考剧本：两个人一起在图书馆看书，离开的时候，在图书馆楼下话别，各自回到寝室。

二、概念辨析

压缩时间的剪辑是影片处理时间的最常用方法，一部影片可以将几个小时、几十个小时，甚至成百上千年的时间压缩在几十分钟或几秒钟以内。

通过剪辑来省略时间并不是做简单的减法，而是在原有的时间序列中选择对创作主题有用的片段，组建成一个浓缩的线性的时间结构。这是一个完整的有意义的序列，目的在于完成跳跃性简要叙事。

二镜头法则不直接完整地表现动作的全过程，而是在身体的接触点上剪辑，通过反应动作和声效强调动作的效果，有效压缩时间，如打斗。三镜头法则需要完整地表现动作的全过程，强调动作真实，分别选取动作启动—力量爆发—动作结果的三阶段剪辑，如《终结者》。

三、方法技巧

（1）片段省略。保留对主体有用的片段，或是动作和运动过程中关键的、有代表性的部分，省略无关紧要的、多余的部分。

（2）插入镜头代替被省略的时间间隔。

（3）借物暗示，如日历翻新、时钟指针的位置变化、点燃的香烟不久变为灰烬、阳光照亮的窗户变成夜色等。

（4）利用剪辑转场技巧，如声音的提前进入、叠化、快动作、淡入淡出、定格、翻转等。其优点是：让观众明确意识到场面与场面之间、段落与段落之间的分隔、层次；实现平稳顺畅的过渡；制造一些直接切换不能产生的特殊效果。其缺点是：人为痕迹过于暴露，制作意识强烈，在纪实类影视作品中不宜多用；过多地使用特效来分隔，容易造成作品结构松散和节奏的拖沓，缺乏整体感。

（5）无技巧转场，即通过两个镜头之间的直接组接来实现转场。其优点是：简单真实；可以省略不必要的过场戏，缩短场面、段落之间的时间间隙，使之紧凑。例如：

镜头1：两个人在图书馆看书后准备离开，如图3-15所示。

镜头2：到图书馆楼下分别，如图3-16所示。

图3-15 镜头1

图3-16 镜头2

镜头3：拿钥匙开宿舍的门，回到寝室中，如图3-17所示。

这样的镜头组合，观众自然会认为是一个连续的动作过程，时间是连贯的。但事实上这样的时间已经省略了下课到教学楼门口之间的所有过程。

四、软件操作——变速

（1）打开软件，导入素材视频，调整视频

图3-17 镜头3

轨道，选择视频，单击鼠标右键，选择"显示剪辑关键帧"→"时间重映射"→"速度"命令，如图 3-18 所示。

图 3-18　调整视频轨道

（2）添加关键帧。方法一：按住 Ctrl 键，出现"+"号，单击添加关键帧；方法二：在视频轨道左下角单击"添加 - 移除关键帧"按钮添加关键帧，如图 3-19 所示。加速长按鼠标向上拖动视频，反之亦然。

图 3-19　添加关键帧

（3）单击时间线上灰色箭头，如图 3-20 所示；放大时间轴左右移动灰色箭头，如图 3-21 所示；左右拖动蓝色点可调节平滑度，使视频更流畅，如图 3-22 所示。

图 3-20　单击灰色箭头

图 3-21　移动灰色箭头

第 3 章 时空剪辑的方法与技巧

图 3-22 调节平滑度

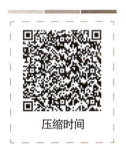
压缩时间

关键帧的应用

变速

 课堂点拨

压缩时间的剪辑特别注重叙事的简洁干脆，要紧紧围绕主题抓住重点，这就要求同学们在学习和生活中应坚持矛盾学说，分清主次，有重点有难点，这样做人做事才会清晰有条理。

3.2 空间剪辑的方法与技巧

3.2.1 相同空间的剪辑

一、学习任务

掌握相同空间的概念及剪辑方法。

参考剧本:"相同"片段。小张同学与小李同学在图书馆看书,小张同学起身走到后面的书架选书。

二、概念辨析

1. 电影空间

电影空间是指事件发生的真实空间在屏幕上展现的可视空间。无论是荧屏空间还是取景框展现的空间,都是平面空间并且有边框的局限。所以,在电影空间的展现中,要利用对物体近大远小、影调近浓远淡、线条近疏远密的感知,处理好景物的影调和色调层次,以及景物之间的疏密程度,创造幻觉空间。处理好各种物体朝地平线中心点汇聚的透视线条,这是使观众视线向纵深方向流动最明显、最有力的向导。所以,电影空间的本质就是以有限表现无限。

2. 剪辑构成空间

剪辑能够将不同空间组合在一起,将观众带到一个特殊的空间中去。剪辑空间的类型包括相同时空、相邻时空和相异时空。

影视艺术包括银屏空间、动作空间和想象空间三种基本空间。

(1)银屏空间是指拍摄的原始素材未经剪辑过的镜头画面,映现在银幕上的实际空间,包括银幕大小的空间和原始镜头内部景物的实际空间。

(2)动作空间是指主体在实际环境中的一切活动的空间,而这些活动根据一定的情节线索发展,使主体在不同空间里的动作有机地联系起来。

(3)想象空间是根据艺术构思的需要,对现实空间加以改造变化,创造出现实中不存在的影视空间。

3. 相同空间

前后镜头中,人物所处的空间在同一处,称为"相同"。相同空间的最大特点是:在空间上主体的活动区域是固定不变的,而且相对封闭,如汽车、办公室、教室等;而在时间上主体是连续一致的。也就是说,上下镜头的时间是连贯的,从观众的感官角度来讲,主体动作在两个镜头之间没有丝毫省略。而事实上,上下镜头之间也可以有适当的省略。

相同空间

三、方法技巧

相同空间主体动作剪辑的基本方法是主体不出画、不进画,主体动作接主体动作,其优点是:时空合理、结构流畅、节奏明快。如果主体动作做进出画处理,就会扩大空间、延长时间,更会使上下镜头的时空关系混乱,因为在剪辑中,画外空间是自由空间,当主体出画时,就意味其进入了一个自由空间,而当主体进画时,则表明其是从一个自由空间进入了一个特定空间。

例如,镜头 4:两个人在看书,如图 3-23 所示。

镜头 5:一人起身准备去书架上拿书,如图 3-24 所示。

镜头 6:拿书。可以看出,桌子上看书与书架上拿书这两个动作都在一个空间里,如图 3-25 所示。

四、软件操作——抠像

(1)导入素材到时间线,如图 3-26 所示。

抠像

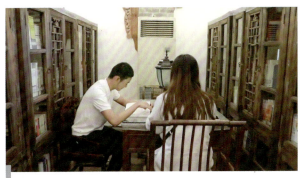

图 3-23　镜头 4　　　　　　　　　　　　图 3-24　镜头 5

图 3-25　镜头 6

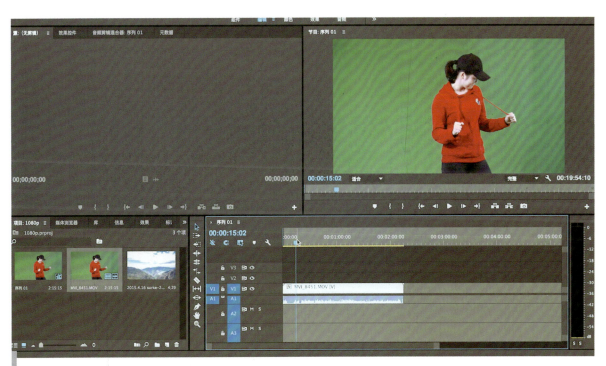

图 3-26　Pr 软件抠像操作步骤（一）

（2）在"视频效果"里找到"颜色键"选项，拖曳到视频轨道的素材上，单击选中视频素材，打开"效果控件"选项卡，用吸管工具吸取颜色及设置参数，如图3-27所示。

图 3-27　Pr 软件抠像操作步骤（二）

（3）将"效果"面板中的"亮度与对比度"拖曳到视频轨道的素材上，单击选中视频轨道上的素材，打开"效果控件"选项卡，设置亮度与对比度参数，如图3-28所示。

图 3-28　Pr 软件抠像操作步骤（三）

第 3 章 时空剪辑的方法与技巧

抠像必须注意时空的逻辑性和合理性，在天马行空想象的同时也要有度。这就要求同学们在生活和学习中要坚持实事求是的原则，以事实为准则，遵守事物发展的规律，如此才能踏踏实实做好每一件事。

（4）将调整好的素材拖曳到视频轨道二上，再将背景视频或图片拖曳到视频轨道一上，调整后得到抠像的最终效果，如图 3-29 所示。

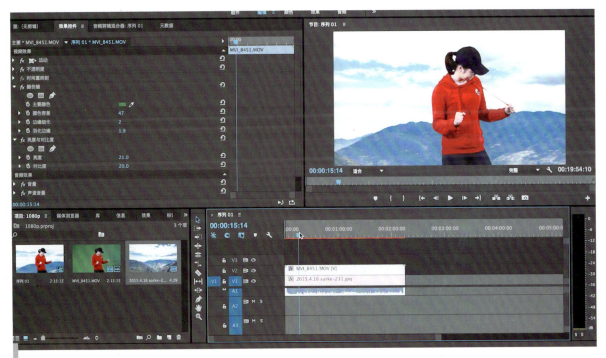

图 3-29　Pr 软件抠像操作步骤（四）

3.2.2　相邻空间的剪辑

一、学习任务

掌握相邻空间的概念及剪辑方法。

参考剧本："相邻"片段。小张同学与小李同学在图书馆看书，小张同学起身走到前台，借书准备离开。

二、概念辨析

前后镜头中，人物所处的空间是延续的，称为相邻。一般在大环境下，主体动作是在小环境中连续运动，如庙会、广场、公园等。

相邻空间

065

三、方法技巧

主体动作的剪辑可视内容和情节需要而定，如果主体动作在一组镜头中完成，那么常用的剪辑方法有如下几种：

（1）第一个镜头出画，最后一个镜头入画，中间的镜头不出画不入画，主体动作接主体动作。这种剪辑方法在影视剧中较为常见。其特点是动作连贯、情绪延续、节奏较快、时空合理。

（2）第一个镜头主体出画，后面的镜头主体不出画不入画。这种剪辑方法往往突出的是时空关系中的时间因素，空间因素被淡化或者只是概念上的。因此，如表现百米赛跑可以用这种剪辑方法，第一个镜头运动员起跑，出画，以后的镜头主体一直在画面之中。

（3）第一个镜头主体入画，中间镜头主体不出画不入画，最后一个镜头主体出画。这种剪辑方法更强调时空关系中的空间因素，时间在这里被淡化、抽象化，因此，常用来表现主体在某一特殊空间的连续运动。

例如，镜头7：小张同学与小李同学在看书，如图3-30所示。

图3-30　镜头7

镜头8：小张同学到楼下借书，如图3-31所示。

图3-31　镜头8

课堂点拨

相邻空间的剪辑，重点是注意叙事的时空要统一并具有承接性。正所谓万物都有其发展规律，只有培养正确的逻辑思维，尊重客观存在和实际规则，才能水到渠成。

3.2.3 相异空间的剪辑

一、学习任务

掌握相异空间的概念及剪辑方法。

参考剧本："相异"片段。小张同学收拾好运动衣服，带上篮球，走出寝室，来到篮球场。

二、概念辨析

相异空间

相异空间是指主体活动在不同地点进行。因为主体是相同的，相异空间的时间不同。

三、方法技巧

主体在不同环境、不同地点、不同时间进行活动的镜头，相互组接就是相异时空主体动作的剪辑。可以采用下列几种剪辑方法：

（1）出画入画转场。运用出画与入画来转场，需要注意的是处理好相同主体出入画的方向问题。

（2）特写转场。无论上场戏的最后一个镜头是何种景别，下场戏的第一个镜头都用特写景别。

（3）两极镜头转场。两极镜头转场是指转场前、后的两个镜头的景别是两个极端，即这两个镜头有一个是全景或远景，而另一个是特写。利用两极镜头的景别落差大这一特点实现转场。

（4）相同、相似主体转场。利用转场前、后的镜头中相同主体或主体在形状、动作上的相似来实现上、下场过渡。

（5）主观镜头转场。主观镜头是指摄像机模拟画面中主体（一般是人，也可以是动物）的眼睛，去拍摄他的视线所看到的景物。

（6）空镜头转场。空镜头是以交代环境、渲染气氛为目的的只有景物、没有人物的镜头。运用空镜头转场，往往会使段落之间有明显的间隔效果，可以让观众回味前一场戏的情节和意境。

（7）运动镜头转场。运动镜头转场是指利用摄像机机位的移动和视角焦距的改变，来进行场景转换。

（8）挡黑镜头转场。挡黑镜头转场是指前一个镜头主体走近摄像机直至身体挡住摄像机镜头，后一个镜头主体从摄像机镜头前（黑画面）走开，这时时空已经改变了。

（9）逻辑因素转场。逻辑因素转场是指利用转场前、后镜头内容上的一致、因果、呼应、对比等逻辑因素进行场景转换。

（10）叫板式转场。叫板式转场是指利用对话、台词和画面的结合来达到转场效果。常见的叫板式转场是前一个镜头剧中的某一人物提出疑问，在后一个镜头里马上有人回答，而这时时空已经发生了变化。

（11）拖声转场。拖声转场是指前一个场面的最后一个镜头的画面终止后，声音顺延到下一个场

面的第一个镜头，而这个镜头的声音依然是同步的。

例如，一个男子提起旅行箱离开房间，来到北京站站前广场。

①上一个镜头男子在出画后切出，下一个镜头男子在入画后切入。

②上一个镜头男子拎起旅行箱出画后切出，下一个镜头到北京站站前广场，男子在进画前寻找合适时机切入。

③上一个镜头男子不出画即剪辑，下一个镜头男子进画前切入。

注意：第二个镜头男子在进画前应保留一定的空间，否则效果会很突兀。

④上一个镜头男子不出画即剪辑，下一个镜头从北京站站前广场拉出男子已在站前广场，或者男子被众人挡住后再挤进来。这种利用空间镜头或遮挡物使主体在两个时空的转换中暂时消失的手法被经常使用。

⑤上、下镜头，如果男子既不出画也不入画，并且没有镜头运动和主体运动，需要在上、下镜头之间插入镜头，如一张火车票特写，大街上车来车往。

比如，女生在寝室打电话约朋友出来拍照，开始地点在操场，然后又到了教学楼前。

镜头9：女生在寝室打电话，如图3-32所示。

图3-32　镜头9

镜头10：拿起相机和背包，如图3-33所示。

图3-33　镜头10

镜头 11：来到操场拍照，如图 3-34 所示。

图 3-34
镜头 11

镜头 12：遇到朋友，如图 3-35 所示。

图 3-35
镜头 12

镜头 13：来到教学楼前给朋友拍照，如图 3-36 所示。

图 3-36
镜头 13

四、软件操作

1. 转场特效

（1）打开软件，导入两段需要做转场或剪辑好的视频素材，单击项目面板中的"效果"按钮，打开"视频过渡"下拉列表寻找合适的转场效果。将选好的转场效果拖动到两个视频素材剪辑点释放，即可呈现效果，如图 3-37 所示。

转场效果

图 3-37　视频过渡

（2）控制转场效果时长有两种方式：方式一，在视频添加效果处拖动效果条，减少或增加效果时长，如图 3-38 所示；方式二，单击视频中的转场效果，在"效果控件"选项卡中，调整持续时间参数。选择"对齐"方式可控制转场效果的加入点，如图 3-39 所示。

图 3-38　控制转场效果方式一

图 3-39 控制转场效果方式二

2. 转场插件

（1）为实现更多转场特效，可下载一些插件辅助完成。登录网址 www.lookae.com 单击"软件插件"按钮，选择"Premiere"选项，如图 3-40 所示，会出现各种插件。

图 3-40 登录网址

（2）选择所需要的插件，单击，用合适的下载地址下载，如图 3-41 所示，用安装包自带软件解压后，根据安装提示进行安装，之后"视频过渡"下拉列表中才会出现安装好的插件。

图 3-41　下载插件

> 课堂点拨
>
> 　　科学技术不断发展，可以说是日新月异。这就要求同学们在掌握了知识原理、学会了使用方法之后，还要将其不断更新。因此，同学们应养成热爱学习的好习惯，活到老学到老，不断进取，提高自己可持续发展的能力。

3.3　时空剪辑的方法与技巧

3.3.1　串、并联及内含式时空结构的剪辑

一、学习任务

　　观摩影片《爱情麻辣烫》《如果·爱》《我的父亲母亲》，理解时空结构的类型，即串、并联时空结构及内含式时空结构。

二、概念辨析

　　（1）串联式时空结构。串联式时空结构是指影片中有两个或两个以上故事的叙事时空，各个叙事

时空相互完整和独立,它们在叙事过程中没有相互穿插地呈现,一个叙事时空呈现完后接着再呈现另一个叙事时空的结构形式。

张扬1997年导演的电影《爱情麻辣烫》由五个小故事——"声音""麻将""十三香""玩具""照片",外加一条名为"结婚"的贯穿线索组成。这些小故事全都是封闭式的,每个故事里的人物都在各自固定的时空环境和人物关系中独立生存,各个故事没有时间、人物和事件上的直接关联。五个小故事虽然独立,但都是通过"现代都市人的爱情生活"这个主题构筑而成。

(2)并联式时空结构。影片中一般只有两个或三个故事的叙事时空,而且这些故事都具有很强的关联性,有时各个叙事时空中的许多场景时空交织呈现。并联式时空结构更强调事件之间的内在联系,增加观众认识生活、认识某事物的深度和广度。

陈可辛2005年导演的电影《如果·爱》,同时讲述了发生在三个不同时空中的故事:十年前男、女主人公发生在北京的故事;现在男、女主人公和导演发生在拍戏过程中的故事;舞台剧中的小故事。三个故事融合在一起,过去时空、现在时空和虚拟时空巧妙地穿插,使原本一个俗套的爱情故事充满悬念和诗情画意。

(3)内含式时空结构。从一个时空中引出第二时空,再从第二时空中引出第三时空。其中包含的故事是框架,内含的故事是核心。

张艺谋1999年导演的电影《我的父亲母亲》,这种结构形式又称为"子母型"。影片的开始和结尾是"母",故事的叙事是时空,而影片的中间是"子"。"母"故事是儿子回家为父亲奔丧,"子"故事是父亲和母亲的恋爱往事。

三、方法技巧

用暗镜头或共同点连接不同被拍摄物体的动作,可以连接不同物体的反方向运动(如人—人、人—车)。场景转化和制造连接点的方法如下:

(1)镜头的叠化,例如,从楼上俯瞰+出门口事件连接,省略空间移动和时间流逝;思索状+双人行走表现心情、回想。

(2)用遮蔽物(动、静)连接不同场景,例如,静态遮蔽物,主体运动;动态遮蔽物,主体静止。

(3)用模糊画面连接不同的场景,例如,男女主人公的头像转换,中间用模糊画面。

(4)用一样的景别来连接镜头,例如,人物抬头望天—镜头上移—天空—镜头下移—建筑物。

(5)用闪白连接镜头,例如,人物行走(远景)—闪白—人物行走(中景)—闪白—人物行走(近景)。

(6)用分割画面过渡到后续镜头,例如,人物奔跑—人物奔跑+人物等待(各1/2)—人物等待。

(7)多组镜头间的穿插连接,例如,人物奔跑—人物等待—人物奔跑—人物等待(反复穿插)。

(8)用不同框架的镜头连接,产生节奏感。

四、软件操作

1. 蒙版的使用

(1)打开序列,导入两段视频素材,选择需要做蒙版遮罩的素材,打开"效果控件"选项卡中的不透明度,单击选择合适的绘图工具,如矩形工具、

蒙版的使用

钢笔工具，这里选择钢笔工具精准调节蒙版每个点的位置，如图 3-42 所示。

图 3-42　选择钢笔工具精准调节

（2）单击蒙版路径添加关键帧，时间线后移，继续调整蒙版大小，保证每个点与视频高度重合，单击"已反转"按钮查看蒙版的位置与大小，调整关键点位置，如图 3-43 所示。根据素材调整蒙版羽化值使边缘过渡更加柔和真实，如图 3-44 所示。

图 3-43　调整关键点位置

图 3-44　调整蒙版羽化值

2．分屏

分屏共有两种方法：

方法一：

（1）导入两段视频素材，将两段视频重叠，在"效果"面板中搜索"线性擦除"，将效果拖动到轨道 2 的素材上，如图 3-45 所示。

分屏

图 3-45　将"线性擦除"效果拖动到轨道 2 的素材上

（2）打开"效果控件"选项卡，找到"线性擦除"，左右分屏调整"过渡完成"差数大小，上下分屏调整"擦除角度"参数大小。调节视频画面内容在"位置"中调节上下左右参数即可，如图3-46所示。

图 3-46　调整"线性擦除"参数

方法二：

（1）在项目面板"效果"中搜索"剪裁"，将效果拖动到轨道2的素材视频上，在"效果控件"选项卡中找到"剪裁"，调整左侧、顶部、右侧和底部参数，如图3-47所示，达到理想效果。

图 3-47　调整"剪裁"参数

（2）调整羽化边缘参数，使视频边缘过渡柔和，如图 3-48 所示。

图 3-48　调整羽化边缘参数

 课 堂 点 拨

蒙版的使用是简单的合成技术，能够帮助表现复杂的剧本叙事情节，因此复杂的问题往往能够通过学习过的技术、技巧逐一解决。因此，打好基础非常重要。正如做人做事要脚踏实地，不能好高骛远，一步一个脚印，最终才能成功。

3.3.2　叙事蒙太奇剪辑技巧的运用

一、学习任务

了解导演希区柯克和格里菲斯，观看影片《党同伐异》中的最后一分钟营救并进行分析。

二、概念辨析

1．蒙太奇

蒙太奇（Montage）来自法语，意为安装、组合、构成。我们都知道建筑是由若干的材料按照设计图纸砌合而成的。蒙太奇的含义正是像建筑一样，将拍摄的零碎镜头按照一定架构或意图组接起来。因此，它不仅仅停留在叙事的作用上，更有意识地表达内涵、抒发情感，营造出更具感染力的剪辑效果。

一方面，蒙太奇是通过镜头的组接产生了单个镜头不具有的内涵表达或情感抒发；另一方面，蒙

太奇是影视艺术的整体结构创作。它既是剪辑的手法，又超越了剪辑技术本身，成为具有一定创作观念的独特表达方式与思维方式。

蒙太奇分为叙事蒙太奇、表现蒙太奇和理性蒙太奇三种基本类型。前一种是叙事手段，后两种主要用以表意。本节主要介绍叙事蒙太奇剪辑技巧的运用，后两种将在第4章详细介绍，此处不再赘述。

2．叙事蒙太奇

所谓叙事蒙太奇，是蒙太奇最简单、最直接的表现，意味着将许多镜头按逻辑或时间顺序纂集在一起，这些镜头中的每一个自身都含有一种事态性内容，其作用是以戏剧角度和心理角度去推动剧情发展。

由此可见，叙事的剪辑是以交代情节、展示事件的发展为目的的一种剪辑手法。简单地说，就是用镜头来讲故事。它要求逼真，要符合生活逻辑，以镜头的序列组合强化时间链上的因果关系，充分发挥影像绘声绘色的记录和再现功能。

叙事蒙太奇又包含以下几种具体技巧：

（1）平行蒙太奇。平行蒙太奇是指在同一时间不同地点或者不同时间不同地点发生的两件或两件以上的事件并列进行展示的剪辑手法。这些事件或线索之间往往有着关联和呼应，能够对故事的发展起到推动作用。

格里菲斯、希区柯克都是极善于运用这种蒙太奇的大师。平行蒙太奇应用广泛。首先，因为用它处理剧情，可以删节过程以利于概括集中，节省篇幅，增加影片的信息量，并加强影片的节奏；其次，由于这种手法是几条线索并列表现，相互烘托，形成对比，易于产生强烈的艺术感染效果。

（2）交叉蒙太奇。交叉蒙太奇是指将同一时间不同地点发生的两条或两条以上的情节线交叉剪辑在一起，并在故事发展的某一点上汇集的剪辑手法。这些情节线的交叉组接越迅速越频繁，往往越能够营造出紧张急促的气氛，制造悬念，加强矛盾，是唤起观众情绪的有力手法。惊险片、恐怖片和战争片常用此法造成追逐和惊险的场面，如影片《撞车》。

（3）重复蒙太奇。重复蒙太奇是指相同内容或表现形式的镜头反复出现，用以强调或者突出主题，刻画人物性格，烘托故事氛围等。如《战舰波将金号》中的夹鼻眼镜和那面象征革命的红旗，在影片中重复出现，使影片结构更为完整。

 课堂点拨

叙事蒙太奇关注的是全片的结构，要有整体设计思路。正如我们做人做事要有大局意识，善于从全局高度、用长远眼光观察形势，分析问题，在顾全大局的前提下做好本职工作。

三、历史人物

1．阿尔弗雷德·希区柯克

阿尔弗雷德·希区柯克是一位伟大的导演，同时也是闻名世界的电影艺术大师。他富于幽默、擅

长制造悬念的拍摄手法不仅风靡世界影坛，还被众多后辈导演争相模仿。他将惊悚、悬疑等元素融进纯粹的恐怖之中，再通过剪辑、音画配合等手段把恐怖片提升到了艺术电影的高度。作为悬念片大师，他一生都在致力于悬念电影的创作，并在此类型片领域里开辟出广阔的通途。作为心理悬疑电影的奠基人，他突破好莱坞制片制度的束缚，创造并完善了制造悬念的艺术，阿尔弗雷德·希区柯克对电影技巧的运用可谓登峰造极。在电影叙事方面，他不仅对悬疑电影的叙事手段进行了探索与开拓，还丰富了悬疑电影的表达方式，使得电影叙事在避免漏洞的同时又能有所创新。在影像设计方面，他是一位运用视觉语言表现悬念的天才。他通过剪辑艺术处理暴虐镜头的手法不仅具有突破性和先锋性，还体现了其鲜明的个性。

阿尔弗雷德·希区柯克具有独特的风格，被外界誉为"作者导演"的先驱。他能接受别人创立的美学思想，又将之创造性地运用到自己的作品中。在他的作品中，表现主义与蒙太奇这两种技术都脱离了原先的潮流，却更具张力。

2．大卫·格里菲斯

大卫·格里菲斯是美国早期的著名导演。他的代表作《党同伐异》是1916年9月5日上映的一部历史剧情电影。该片由4段相隔数千年，互不相关的故事连缀而成：《母与法》《基督受难》《圣巴托洛缪大屠杀》和《巴比伦的陷落》。故事虽不相关，但反映了一个共同的主题：祈求和平，反对党同伐异。影片在影像结构、叙事结构及镜头运动、剪辑节奏上的创新对世界电影的艺术表现手法影响极大，被认为是最早的经典影片之一。1958年，在布鲁塞尔国际博览会上，《党同伐异》被评为电影史上12部最佳影片之一。

"最后一分钟营救"中有这样两组镜头：一组镜头表现的是参加罢工的工人被押往刑场处以绞刑的过程；另一组镜头表现的是工人妻子为了营救丈夫，驾车追赶州长乘坐的火车，请求州长签署赦令的过程。两组镜头交替出现，节奏加快，正当绞索套在工人脖子上即将行刑的千钧一发之际，工人的妻子拿着州长签署的赦免令飞车赶到，工人得救了，"搭救蒙难者于千钧一发之际"。这就是后来被电影史学界誉为"格里菲斯的最后一分钟营救法"。以后的惊险片中便广泛应用了这种平行蒙太奇手法。国产影片《铁道游击队》中，刘洪飞马救芳林嫂的那场戏，也是采用格里菲斯的最后一分钟营救法。

平行蒙太奇既可以表现两个不同空间的两条或几条线索的发展，表现多个空间的多条线索的发展，又可以表现在同一空间的两条或多条线索的发展。

四、方法技巧

剪辑的目的是从物理制约中解放，自由控制时间和空间，结合演出意图构成剧情，确定作品的最终面貌。

（1）寻找剪切点的方法。寻找剪切点就是寻找画面的顶点，即画面中动作、表情的转折点，比如，人物手臂完全伸展时、点头打招呼后低头动作结束时、球体上升到某一点即将下落时、收回笑容的瞬间等。

（2）动作剪辑中的固定规则。

①动作连接的要点。

a．将时间看起来较长的镜头作为主要镜头。

b．考虑画面的上下左右，以免影响动作的连续性。

c．大幅度改变动作和摄像机的位置会增强画面的气势。

d. 按照实际时间进行的连接看上去会比较拖沓，因此要压缩过渡动作中能省略的部分。特别是动作激烈的场面，镜头的长度要缩短。

e. 同时拍摄而成的素材，理论上可以在任意一点进行剪辑，但是选择不同的剪辑点、重复或省略一些镜头，动作会更为流畅。

f. 同一动作使用不同的画面连接时，要尽量在动作的顶点进行连接。

②有目的地重叠动作，用以强调。在动作最激烈、精彩处用多角度画面重复演绎，能够起到强调作用。

第 4 章
情感抒发的剪辑技巧

4.1 表现蒙太奇剪辑技巧的运用

表现蒙太奇不是以叙事为目的,而是通过有意识的镜头连接、镜头对列,产生单个镜头本身所不能表达的丰富内涵,以加强艺术表现力和感染力。其目的在于激发观众的联想,启迪观众的思考。

表现蒙太奇包括抒情蒙太奇、心理蒙太奇、隐喻蒙太奇和对比蒙太奇。

抒情蒙太奇

4.1.1 抒情蒙太奇剪辑技巧的运用

一、学习任务

掌握抒情蒙太奇的概念及剪辑技巧。

参考剧本:男生在校园里拿着奖状,露出笑脸。看着前方的景象(可以是充满阳光的天空,也可以是花、果实,最好有特写),表现出希望的眼神。

二、概念辨析

抒情蒙太奇通过镜头的组接,给观众带来联想或感叹,是创造影片诗意的一种手法。

三、历史人物

1. 列夫·库里肖夫

列夫·库里肖夫,苏联电影导演,理论家。他做了一个非常有名的试验,即"库里肖夫效应"。

库里肖夫选择了演员的一个静止、没有表情的面部镜头特写，再把特写与其他影片的某一镜头连接，成为三个组合，放映给不知情的观众观看，得到了不同的效果。

第一组合：演员莫兹尤辛的面部特写镜头后紧接着桌子上摆着一盘汤的镜头，观众的感觉是他想喝汤。

第二组合：演员莫兹尤辛的面部特写镜头后紧接着一口棺材里躺着女尸的镜头，观众的感觉是他看着女尸面孔的心情是悲伤的。

第三组合：演员莫兹尤辛的面部特写镜头后紧接着一个小女孩在玩滑稽玩具狗熊的镜头，观众的感觉是他在专注地观看女孩玩耍。

2．伍瑟沃罗德·普多夫金

伍瑟沃罗德·普多夫金是苏联著名的导演、理论家，蒙太奇理论的创始人之一。他认为电影是镜头与镜头并列构筑的艺术。提倡结构性剪辑，强调叙事和情节的渲染；注重镜头通过某种衔接能表达出怎样特定的情感或情绪，形成抒情蒙太奇理念。其代表作有《母亲》《圣彼得堡的末日》。普多夫金将三个镜头画面以两种颠倒顺序排列组合，产生了完全不同的概念和含义，这被称为"普多夫金试验"。

第一种顺序是：一个人在笑＋手枪直指着＋恐惧的脸，三个镜头通过这样的顺序组接后表现出懦弱。

第二种顺序是：恐惧的脸＋手枪直指着＋一个人在笑，三个镜头通过这样的顺序组接后表现出勇敢。

完全相同的内容，通过不同的顺序排列和组接，表达出完全不同的含义。

学习蒙太奇一定要提到这两位伟大的电影人。"库里肖夫效应"揭示出，观众会根据自己的知识架构及人生阅历，来重构认识。在镜头的指引下，会产生联想和新的解读。同样，"普多夫金试验"的伟大贡献，也预示着剪辑技术将成为影片创作的又一巨大空间。

四、方法技巧

最常见、最容易被观众感受到的抒情蒙太奇，往往是在一段叙事场面过后恰当地加入象征情绪的镜头。

例如，在苏联电影《乡村女教师》中，男、女主角相爱了，男主角试探地问女主角是否永远等待他。她一往情深地回答："永远！"紧接着画面切入两个盛开的花枝的镜头。它与剧情并无直接关系，却恰当地抒发了人物的情感。

例如，镜头1：男生拿着奖状，如图4-1所示。

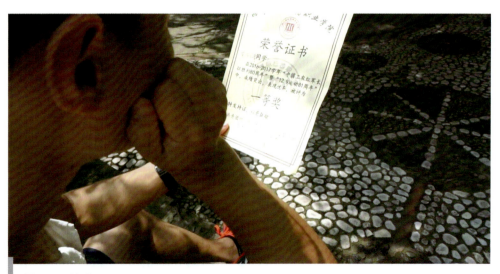

图4-1　镜头1

镜头 2：男生的神情，如图 4-2 所示。

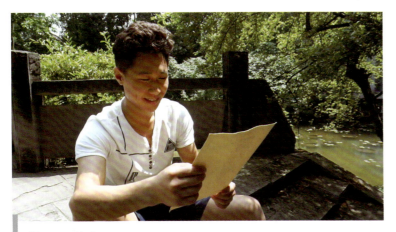

图 4-2　镜头 2

镜头 3：男生充满希望的眼神，如图 4-3 所示。

图 4-3　镜头 3

镜头 4：充满阳光的天空，如图 4-4 所示。

图 4-4　镜头 4

> 课堂点拨
>
> 空镜头的选择一定是主题情感的映射,两者(人与空镜头)之间必须有某种意义上的关联,才能产生共鸣,进而形成一种人与自然和谐的状态。

4.1.2 心理蒙太奇剪辑技巧的运用

一、学习任务

掌握心理蒙太奇的概念及剪辑技巧。

参考剧本:女孩路过操场,迎面走来男孩;两人擦肩而过,形同陌路;女孩回头望着男孩,想起过去与他在操场晨读、跑步、听歌;上课铃声打断了她的回忆,她若有所思地走向教室。

心理蒙太奇

二、概念辨析

心理蒙太奇是人物心理的造型表现,是电影中心理描写的重要手段。它通过画面镜头组接或声画有机结合,形象生动地展示出人物的内心世界,常用于表现人物的梦境、回忆、闪念、幻觉、遐思等精神活动。心理蒙太奇能够引导观众的注意力,激发观众的联想,渲染某种情绪,在现代电影中被广泛运用。

例如,2001年的法国电影《天使爱美丽》,女主角爱美丽和梦中情人尼诺相约在咖啡店见面,尼诺迟到了几分钟。此时的爱美丽陷入幻想,她觉得爱人可能遭遇绑架,身陷困境,一连串的恐怖事件纷至沓来,最终导致她的爱情破灭。导演对这一段落采用了黑白胶片拍摄,并运用了一种伪纪录片的手法,拍摄中剪辑了许多老电影和纪录片的桥段,加之多个战争和爆炸场景的积累表现,不仅完美表现了爱美丽复杂的内心波动,而且瞬间提高了影片的喜剧效果,达到了一箭双雕的效果。

三、方法技巧

心理蒙太奇往往通过人物的回忆或者心理活动等镜头来表现。可以通过镜头色彩的区别来区分现实与心理时空。

例如,女孩与男孩相遇却形同陌路,让女孩想起了曾经的点滴。因为现实是悲伤的,所以,创作者选择把现实空间的镜头调成黑色,回忆是美好的,所以回忆的镜头保留彩色。

镜头5:女孩和男孩走路相遇,擦肩而过,女孩回头望着男孩,如图4-5所示。

图4-5 镜头5

镜头 6：两个人玩耍打闹，如图 4-6 所示。

图 4-6　镜头 6

镜头 7：一起看书，如图 4-7 所示。
镜头 8：一起听音乐，如图 4-8 所示。

图 4-7
镜头 7

图 4-8
镜头 8

镜头9：女主离去，如图4-9所示。

图4-9　镜头9

课堂点拨

　　心理蒙太奇剪辑艺术的运用注重人的内心活动或者人物的情感，这就需要同学们具有人本主义观，坚持以人为本，一切以人为中心，做人做事懂得换位思考，将心比心，才能感同身受。

4.1.3　隐喻蒙太奇和对比蒙太奇剪辑技巧的运用

一、学习任务

掌握隐喻蒙太奇和对比蒙太奇的概念及剪辑技巧。

参考剧本：女生走在路上，随手将废纸扔到地上；她想起了什么，走了几步回过头捡起废纸扔进垃圾箱；手里拿着《大学生手册》。

隐喻蒙太奇

二、概念辨析

隐喻蒙太奇是通过镜头或场面的类比，含蓄而形象地表达创作者的某种寓意。为了剧情发展的需要，往往通过镜头在内容之间的某种关联，隐晦地折射出创作者想要表达的含义或预示。

对比蒙太奇是通过镜头之间在内容上或形式上的强烈对比，表达创作者的某种情绪和思想。

三、方法技巧

隐喻蒙太奇的手法往往将不同事物之间某种相似的特征凸显出来，以引起观众的联想，领会导演

的意图和领略事件的情绪色彩。如普多夫金在《母亲》中将工人示威游行的镜头与春天冰河解冻的镜头组接在一起，用以比喻革命运动势不可挡。

对比蒙太奇类似文学中的对比描写，在影片中，常通过富与穷的对比、强与弱的对比、生与死的对比、高尚与卑下的对比、胜利与失败的对比等，或形式（如景别大小、色彩冷暖、声音强弱、动与静等）的强烈对比，产生相互强调、互相冲突的作用。比如，中国优秀影片《一江春水向东流》中，男主角与女主角在重庆跳舞的脚与上海沦陷区日本兵的大马靴叠化的对比镜头。

对比蒙太奇

例如，爱森斯坦导演的影片《战舰波将金号》中影响最深远的段落就是在全剧的高潮点把三个不同姿势的石狮的镜头剪辑组合在一起，形成了"石狮怒吼"的形象，使电影的情绪感染力达到高潮。先是躺着的石狮，然后是抬起头来的石狮，最后是前腿跃起吼叫着的石狮，这个隐喻蒙太奇中蕴含着人民对冷酷、残暴的沙皇制度的愤怒，已达到忍无可忍的地步的寓意。另外，还有很多几乎已成为公式的隐喻镜头，如红旗象征革命、青松象征不屈不挠、冰河解冻象征春天或新生、鲜花象征美好幸福等。

例如，女生的行为与《大学生手册》的镜头形成一种冲击，预示着应该以大学生的身份来约束自己的行为。

镜头10：女生将废纸随手一扔，如图4-10所示。

图4-10　镜头10

镜头11：另一女生手里拿着《大学生手册》，如图4-11所示。

图4-11　镜头11

镜头12：女生捡起废纸扔进垃圾箱，如图4-12所示。

图4-12　镜头12

　课堂点拨

要通过不同空间的空镜头或者某一物件作为象征来表达某种主题内涵，需要对生活具备一定的洞察能力，要学会透过现象看本质。

4.2　理性蒙太奇剪辑技巧的运用

与表现蒙太奇相比，理性蒙太奇是一种更注重理性、更抽象的蒙太奇形式。为了表达某种抽象的理性观念，往往硬加进某些与剧情完全不相干的镜头。

理性蒙太奇包括杂耍蒙太奇、反射蒙太奇和思想蒙太奇。

4.2.1　杂耍蒙太奇剪辑艺术的运用

杂耍蒙太奇

一、学习任务

掌握杂耍蒙太奇的概念及剪辑技巧。

参考剧本：主人公甲拉住人物乙的手，乙挣脱转身走了；甲站在原地，手中留下乙挣脱时断掉的手链；加上杯子破碎、镜子破裂的镜头或者风筝线断掉的镜头。

二、概念辨析

杂耍蒙太奇是基于抒情蒙太奇的一种更为强烈的情绪表达。看似毫不相干的两个镜头，可能在某种意义上又有着一定的关联，这样的镜头组接起来会有强烈的冲击力，既把创作者想要表达的情感传递给了观众，也使观众在观影过程中产生了一种深度体会。

比如，在影片《沉默的羔羊》中，导演用羔羊的尖叫作为主角的童年噩梦，羔羊并未在影片中出现，也和剧情没有任何关系，而它的尖叫代表了受害者。

三、方法技巧

（1）将连贯的动作断开，插入其他镜头，达到延长动作时间的目的。

（2）同一个动作在特写和近景的重复，既可以先让动作在上一个镜头完成，然后紧接着在下一个镜头重复；也可以在上一个镜头中让动作开始大概 0.5 秒，然后在特写中重复该动作的全过程。

（3）中景和近景的不断切换可以改变节奏。

（4）制造悬念部分的剪辑速度一定要快，与矛盾双方有关的部分不要用远景，让观众不知道双方何时碰面，保持紧张感。

（5）高潮部分的片段时间要逐渐缩短，以达到越来越紧张的目的。

例如，镜头 13：砸向墙壁的杯子破碎了，这本与剧情没有任何关系，但是与下一镜头的手链断裂组接起来后，预示着关系的破裂，如图 4-13 所示。

图 4-13　镜头 13

课堂点拨

杂耍蒙太奇剪辑艺术的运用中，看似毫不相干的镜头组接，实则是导演的某种思想或观点的有意表达。比如电影《美国丽人》里面的塑料口袋漂浮空中的镜头与剧情无关，但它是导演想表达的人性、命运的一种象征。这就需要同学们对生活、社会、文化有一定的了解和思考，增强文化底蕴、提高人文素养，这样才能将其运用自如。

4.2.2 反射蒙太奇剪辑技巧的运用

一、学习任务

掌握反射蒙太奇的概念。

参考剧本：甲在校园外等人，正好遇到一名女同学的包被抢；甲立即追上前勇敢地与之搏斗；镜头摇到他手臂上戴着的红袖章。

反射蒙太奇

二、概念辨析

反射蒙太奇，它不像杂耍蒙太奇那样为表达抽象概念随意生硬地插入与剧情内容毫不相关的象征画面，而是所描述的事物和用来做比喻的事物同处一个空间，它们互为依存。

存在以下几种可能：

①为了与该时间形成对比；
②为了确定组接在一起的事物之间的反应；
③为了通过反射联想，揭示剧情中包含的类似事件，以此作用于观众的感官和意识。

在影片《沉默的羔羊》中，有类道具为飞蛾和蝴蝶，它们的特点是蜕变。电影中的凶手是个变态的易性癖，一直想做女人，可以理解成一种蜕变；史达琳从FBI实习探员到最后破案成名也是蜕变。影片中的人物都有一个变化的过程，从沉默的羔羊到屠夫，导演的真实用意就在说明一点：每个人不管外表曾经如何柔弱，在一定情况下都会变得残酷甚至疯狂，每个人都是沉默的羔羊，但是每个人都有蜕变的时候，这才是人性的残酷本源。

例如，电影《钢铁侠》中，钢铁侠降落在纽约法拉盛斯塔克博览会，大型先进拆装机器的出现和行动与主角托尼之间相互依存，加上银幕的衬托，反射出了托尼的傲气和气场，确定组接在一起的事物之间的反应。

例如，镜头14：勇敢与抢劫者搏斗的甲，如图4-14所示。

镜头15：和他手臂上的红袖章形成了映射作用，突出了他的品质，如图4-15所示。

图4-14 镜头14

图4-15 镜头15

课堂点拨

反射蒙太奇的空镜头要在同一时空，是对当下要表达的情感的象征。这就需要同学们在生活中养成善于观察的好习惯，观察生活中的点点滴滴，运用联想的能力，发现他们之间的关系。

4.2.3 思想蒙太奇剪辑技巧的运用

一、学习任务

掌握思想蒙太奇的概念。

参考剧本：根据军训的相关素材，以"新的开始，新的希望"为题，编辑一段视频。

二、概念辨析

思想蒙太奇是维尔托夫创造的，它只表现一系列思想和被理智所激发的情感。其利用新闻影片中的文献资料重新加以编排表达一个思想，是一种抽象的形式。

观众和银幕直接造成一定的"间离效果"，这种参与完全是理性的。例如，在韩国电视剧《天国的阶梯》第28集中，男、女主人公直接的情感和病魔的折磨使影片升华到高潮，以一种抽象的形式，引发观众一系列思想和被理智所激发的情感。

三、历史人物

1．吉加·维尔托夫

吉加·维尔托夫是苏联导演、编剧、电影理论家，苏联纪录电影的奠基人之一，思想蒙太奇剪辑手法的开创者。

2．罗姆

罗姆是苏联著名的电影大师和电影教育家。《普通法西斯》是这位电影大师的经典之作，影片运用了大量新闻资料，并做出极富智慧和人道力量的撷取。

课堂点拨

要完成一个历史影像的编辑，必须正待历史，这要求同学们具有正确的历史观，铭记历史、尊重历史、讲述历史、传承中国历史精神。

第 5 章
营造节奏的剪辑技巧

5.1 内外部节奏的剪辑技巧

一、学习任务

了解内、外部节奏的概念；掌握影响内、外部节奏的因素。

参考剧本：失恋。主人公甲与乙坐在桌子面前说着什么；甲在说，乙突然生气地站起来给了甲一巴掌；甲很难过。

二、剪辑节奏

很多艺术形式都有节奏的概念。简单地说，音乐节奏是音的强弱、长短组合的规律；建筑节奏是线、面、体之间的排列、平衡与对比；绘画节奏是明暗、粗细、色彩的变化。那么，影视作品也有节奏。它是一种叙事的详略、快慢，由诸多因素决定。我们主要学习影视剪辑的节奏。它是运用剪辑手段，对影片镜头的长短、数量、顺序有规律、有韵致地安排所形成的节律。它包括内部节奏和外部节奏两个部分。

1. 内部节奏

内部节奏也称为心理节奏，是指剧情发展的内在矛盾冲突和人物内心情感变化而形成的节奏，即情节节奏和内心节奏。由于它表现为一种内在叙述的观念形态，只有通过审美的直觉去感知才能获得。它往往通过戏剧动作、场面调度、人物内心活动来显示。

内部节奏的表现形式主要是画面主体的运动节奏，即主体运动速度的快慢。在画面中，主体的运动是形成影片画面内在张力的最基本因素。主体运动速度快，那么传递到画面外的节奏就快；反之则慢。但有些时候，主体虽然运动相对缓慢，却能给人一种相对比较强烈的节奏感——其影片的内在情节

内部节奏

及影片的表现形式这两者相互作用、结合所形成的整体节奏。

总之，剪辑的内部节奏主要是指在故事内容、情节叙事上的节奏。

例如，甲与乙交谈得并不愉快，最后以闹掰了收场。如图 5-1、图 5-2 所示，都是以演员的神情、动作，故事情节的发展，矛盾冲突的表现为主进行叙事。这就是内部节奏。

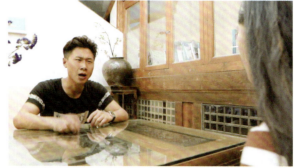

图 5-1　内部节奏表现形式（一）

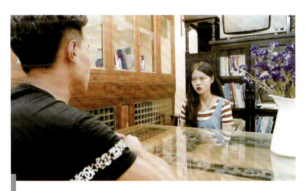

图 5-2　内部节奏表现形式（二）

 课堂点拨

内部节奏的把握需要紧扣故事情节的发展与推进，注重人物内心情绪的渲染与性格特征的刻画。正如我们做人做事要张弛有度。

2．外部节奏

外部节奏是镜头组接之后所产生的节奏，同时，它也是指影片在画面中所呈现出的主体的运动，如摄像机的运动、镜头剪辑频率、音乐节律的强弱快慢、解说词的语速等所产生的速度与节奏。通常是以主体的动作、镜头的运动及运用蒙太奇剪辑形式来实现的。所以，剪辑的外部节奏主要是指外在的表现形式，如摄像机的镜头运动、场面调度、剪辑频率等方面的节奏。

外部节奏

（1）摄像机的运动节奏。摄像机的运动节奏是指运用摄像机的推、拉、摇、移、跟、升等拍摄产生的外部节奏，这种节奏的快慢缓急主要是由摄像机不同的运动方式所形成的，摄像机运动速度快则镜头的节奏感强；运动速度慢则镜头的节奏感弱。比如，用推镜头去拍摄同样一个画面，分别用时1秒和5秒，前者相对来说会让人感觉更加急促、紧张，而后者的画面则给人相对舒展、流畅的感觉。

（2）蒙太奇组接节奏。影片的后期剪辑一般可能会用到联系、交叉、平行、重复、比喻等蒙太奇手法，将先前采集到的大量镜头组合在一起，使影片情节更加生动和精彩，然后通过声音及画面的结合、创造时空的作用，达到营造意境、传递情感、表达思想的目的。所以，不同的蒙太奇组接也可以形成不同的外部节奏。

（3）镜头的景别变化节奏。不同景别的变化对影片的节奏同样是可以产生影响的，观者在看不同景别的物体时，接收到大脑中所需要的时间是不同的。一般来说，如果在拍摄相同的物体时，采用大的景别去拍摄，表现出来的外在节奏感会相对来说较慢一些；采用小景别拍摄时，那么表现出来的外在节奏就会较快。因此，在剪辑视频时，将连续的小景别镜头连接在一起，画面表现出的外部节奏就快。如果将镜头景别连续从小到大连接在一起，那么外部节奏相对来说就会平缓一些；如果镜头景别连续从大到小变化时，则会给人一种外部节奏趋向急促的感觉。

（4）镜头的长短节奏。每个镜头的时间长度是不一样的，根据镜头时间的长短分为长镜头和短镜头。镜头时间的长短可以表现不同的镜头节奏，一般来说，长镜头运用较多的视频，其外部节奏缓慢；而短镜头运用较多的视频，它传递出来的外部节奏相对来说则较快。镜头时长应根据所表现的画面内容而定，在前期视频拍摄和后期视频剪辑中，要认真分析和研究镜头的时长对节奏产生的规律，根据视频主体和传达内容的表现需要，恰当、准确地对镜头的时长进行取舍，以此增强镜头画面所传递出来的外在语言。

例如，同样是甲与乙交谈得并不愉快，最后以闹掰了收场。为了更好地渲染情绪，表达主题，还可以加入摄像机构图、运动的一些元素及剪辑的技巧，这就是外部节奏。通过摄像的创意构图，从视觉效果上给人一种压抑、不舒服的感受，从而去渲染此时两人的情绪与紧张的关系，如图5-3所示；通过跳切的剪辑技巧，凸显出主人公甲悲伤的情绪，如图5-4所示。

课堂点拨

要完成外部节奏剪辑，需要多种影视制作手段互相配合，缺一不可。因此，同学们应具有团结协作意识，懂得相互支持、相互配合，形成整体合力，才能共谋发展。

由于外部节奏的表现是基于故事情节和主题内容的，而叙事的内部节奏表现又往往会通过外在表现的变化来达成，所以，剪辑的内部节奏与外部节奏是相辅相成的。

比如，综艺节目《开门大吉》中，选手答对了，大门会打开。我们往往会看到为了制造悬念，当选手做出回答后，会延迟给出结果。这种情况，通常会接一些镜头：选手、主持、观众的表情，再接大门的镜头直到高潮。这样的镜头会频繁切换，延长公布结果的时间。不难看出，制造悬念和营造紧张的氛围，离不开主持人、选手、观众的紧张而期待的神情，这是内部节奏的主要表现。同时，也离不开摄像机的运动、镜头的切换等外部节奏因素。

图 5-3 外部节奏表现形式（一）

图 5-4 外部节奏表现形式（二）

例如，在《那年·那人·那景》影片的后期剪辑时，随着拍摄而来的情感的不断积累，由最开始对校园生活的怀恋之情，通过老电影的特效，从第一缕阳光洒入校园开始，慢慢对校园的一草一木进行展示，那一花一草，随着时间的推移，深深地刻在心里，直至夜幕慢慢降临，也随之结束了整个校园生活。这一段落是编辑者设定的回忆开始的画面情节，因此，影片在这种舒缓恬静的节奏中慢慢展开。而在影片第二个段落，我们面对毕业季，虽然有太多太多想说的，到最后却没有说出口，想做的也没能得到实现。因此，在影片这个段落中，影片稍稍加快了节奏，很好地表现出了我们想要宣泄的心情。每个人的大学总是有那么一点遗憾、那么一点不完美，但是，我们终将要毕业，终将要分离，因此，在影片该段落的后面部分，用各种毕业照来表现各种想法，以此来表现离开校园、再见青春的遗憾。而在影片的最后一个段落，则是通过对大学生活的回忆将情感推向了高潮，将四年里生活的点点滴滴涌现出来，因此，这段节奏是比较快的，不仅是在视觉上的冲击，更是在情感上的爆发，是对大学生活的恋恋不舍，也是对昔日同窗的留恋之情，这种节奏的表现能够很好地传递给观者一种内心的激动及对同学的不舍之情。

因此，在影片后期剪辑时，一成不变、单一的节奏会使得影片缺乏起伏，同时也会让观者在视觉上产生疲劳，我们在后期制作的时候，应根据情感的发展变化使影片段落节奏更加灵活多变，在剪辑中尽可能地再创造出更加能带动观者情绪的情节，从而使观者在观看时不觉得乏味。

因为影片所叙述的故事情节和影片结构共同组成了其整体节奏，而镜头的组接是构成影片各个段落的局部节奏，因此，在处理节奏的同时，还要结合影片内容考虑影片的外部节奏。

5.2 快慢节奏的剪辑技巧

一、学习任务

了解快慢节奏的剪辑方法及技巧，在剪辑中熟练运用快慢节奏。

参考剧本：女主角丹丹接到一个神秘电话后，神色慌张地离开了，快速走向提款机；一群男生，从教室、操场、教学楼四处找人；经过一番追逐，就在男生即将找到女主角的时候，女主角已成功取出了卡里的钱。

二、概念辨析

快节奏剪辑是近年来很多商业动作大片青睐的手法。在生活节奏快的时代，人们往往也喜欢快节奏的剧情。快节奏剪辑就是通过把握情节内容，在内外节奏的处理上加快进度，要么在叙事上抽离很多不必要的情节内容，要么在摄像运动或镜头剪辑上打造快的感受；而慢节奏剪辑则一般用于表达舒缓情绪的影片，文艺片用得较多。

三、方法技巧

构成一部影片的内外部剪辑节奏的元素有很多，因此，要营造快节奏或慢节奏的剪辑效果，方法也很多。

1．快节奏剪辑技巧

（1）高剪辑速率，也就是快速地切换镜头。

镜头1：同样时间长度内镜头剪辑的频率增加。通过快速切换镜头，也就是提高剪辑频率，达到快节奏效果，如图5-5所示，23秒的片长，剪切了20次，平均1.15秒一个镜头。

图5-5 镜头1

（2）同样的速度下，景别越小动感越强。

镜头2：特写的奔跑比全景的奔跑视觉感受更快，如图5-6所示。

图5-6 镜头2

 课堂点拨

技巧要合理运用，不能因为追求快的结果而损害整体效果的展现。同理，同学们要有正确的义利观，不唯利是图，不因不正当利益而做损害社会及他人之事。

（3）两极景别的交替切换会强化视觉的不稳定性。

镜头3：全景加特写，因为不稳定性能加快视觉的节奏，如图5-7所示。

（4）前景的遮挡有利于视觉的动态。

镜头4：刚好挡住画面的时候是剪切最好的时机，如图5-8所示。

（5）分剪插接。把一个动作镜头分成几段，和其他镜头交替使用。视频切得比较短甚至看不清楚，但是又反复出现，起到意义强化的作用。

镜头5：打上三角形的镜头是一个完整的动作，这个完整的动作被分解在其他镜头中，如图5-9所示。

图 5-7 镜头 3

图 5-8 镜头 4

连续动作：

分剪插接：

图 5-9 镜头 5

（6）跳切。一般来说，跳切这种剪辑手法本身就会让人产生不稳定、不流畅的感觉。

镜头6：在快节奏剪辑效果里面，会产生慌慌张张的感受，如图5-10所示。

图5-10　镜头6

（7）制造快而紧张的运动镜头。

镜头7：跟，如图5-11所示。

图5-11　镜头7

镜头8：晃，如图5-12所示。

图5-12　镜头8

镜头9：甩，如图5-13所示。

（8）其他一些技法，如闪白、抽帧等特技，字幕、音乐、音效等。

图 5-13　镜头 9

2．慢节奏剪辑技巧

（1）低剪辑速率，也就是尽量减少切换镜头，即减少同样时间长度内镜头剪辑的频率。将镜头的时间长度变慢会给观者带来较舒缓的感觉，使视频节奏变缓。

（2）多用固定镜头。固定镜头能客观反映被摄对象的运动速度和节奏变化，利于借助画框来强化动感，因此，固定镜头可以使视频节奏变慢。

（3）运动镜头速度要慢。运动镜头一般给人一种运动的节奏，因此，在视频拍摄中运用运动镜头时，一定要使其运动速度缓慢，以减少运动带给观众的视觉疲劳，降低运动镜头的节奏。

（4）同样速度，用大景别的镜头。大景别的镜头能清晰地展现环境特征，因此在同样速度的视频拍摄中，可以尽量用大景别的镜头去讲述画面内容。

（5）主体动作完整。主体动作的完整性也能在心理上给人一种较平缓的节奏，因此，在表现较慢的节奏时可以将主体动作较完整地呈现出来。

（6）舒缓的音乐。舒缓的音乐能带给观者一定的心理暗示，起到减慢节奏的作用。

同速大景别

同速小景别

课堂点拨

当今社会节奏太快、太浮躁，我们可以用慢节奏的视频来引导观众静下心来，重拾初心。正如我们党一直以来所坚持的理念：不忘初心，牢记使命。

 快节奏剪辑的七个技巧

 快节奏剪辑技巧如何运用

 分剪插接

 快节奏剪辑

第 6 章
电影预告片剪辑

一、学习任务

了解电影预告片的制作流程,掌握电影预告片的剪辑思路与方法。

二、概念辨析

电影预告片是指一个影片中最为精彩的部分,即该影片的精华片段,这个片段是经过选取与刻意安排,将影片的精彩部分剪辑在一起,从而制造出一个让人印象深刻,同时又吸引人眼球的电影短片。电影预告片是一个电影推销自己的有效名片,它能在较短时间内将自己的精彩部分完美地呈现在观者面前,它属于电影的广告片,是营销的一种手段。电影预告片的制作,并不是将电影所有的精彩部分拼凑在一起完成,电影预告片也有自己的制作流程,如剪辑、合成、特效等都属于其中,它的制作更需要一个好的创意去包装。

按分类来说,我们可以把电影预告片分为先行版预告片、正式版预告片、超级版预告片、电视版预告片、剧情版预告片、加长版预告片。其中,电视版预告片、先行版预告片在 30 秒左右,正式版预告片为 2～3 分钟。

预告片中的重要元素包括电影的发行公司、电影的片名、电影中重要的演员及其名字、导演名字、电影的主旋律音乐、电影中重要的片段和台词、著名影评人的评论及所获奖项,以及电影中别具特色的镜头和画面。

三、方法技巧

1. 剪辑结构

(1)虚实结合。所谓虚实结合的虚,主要是指在预告片中那些次要的情节及人物给观众以想象和

预示,从而引起观众的期待和错觉,进而增加观众对影片的悬念。所谓实,主要是指原影片中的主要情节、主要人物及影片中关键性细节在极短的时间内能够具体地呈现在观者视线并能引起观众的注意。

预告片画面的内在联系与外在联系、连续组接与对列组接,在剪辑过程中也是结构方法上的两个重要方面。

影片中的内在联系是指人物的精神面貌和故事发展情节的必然性等,在剪辑手法上偏向于采用对列的组接技法;外在联系是指影片中主体的动作、方向、速度、光影、色彩、景别大小和镜头的有机转换等,在剪辑手法上必然要采取连续的组接技巧。内在联系与外在联系的连续与对列的组接是不可分割的,只有将它们有机地结合在一起,才能使预告片的意图更加完整地表现出来,我们在剪辑的时候更多地采取对列组接的形式。

(2)起承转合。电影预告片剪辑的结构通常是以起承转合为原则。

起:这个部分往往是故事背景的交代,或者事情起因的呈现。目的在于引起观众的注意和兴趣。节奏一般以缓慢为宜。

承:这个部分是"起"部分的延续。顺着"起"的交代,各路线索、各方人马开始围绕"起"进行,也就是故事的发展部分。人物的矛盾、情感的纠葛、剧情冲突的爆发都一一截取部分细节,展示给观众。其目的仍然是吸引观众看下去,唤起观众对整部影片的观看欲望。这一部分的节奏以紧张、快速、起伏较大为宜。

转:这个部分是影片的高潮,人物变化最大,事情发展趋向尾声。故事会不会有反转?人物会不会逆袭?正义会不会战胜邪恶等疑问,这都是抛给观众的悬念,其目的同样是唤起观众观看整部影片的兴趣。

合:这个部分是预告片的结束部分,与"起"部分的节奏一致,前后呼应。留出很大的空间给观众遐想,然后出现上映日期。

2. 制作流程

(1)确定预告片主题。确定预告片主题就是确定预告片的推介重点。以什么点作为核心?是故事的力量、人物的命运,还是演员的分量、特效的炫酷、制作团队的精良?一旦确定了这一主题,所有的剪辑就应紧扣主题进行。

(2)挑选素材。电影预告片的素材选取分三种情况:其一,在影片拍摄之前对电影预告片就已设计好,在拍摄影片的过程中附带着将预告片需要的镜头拍摄完成;其二,来源于影片拍摄完成后再对预告片进行构思,这就需要在成片中或者在影片备用镜头中选择预告片所需的素材;其三,电影的预告片构思来源于拍摄前没有设计好而在影片尚未完成阶段。对于该种情况,一般会从备用镜头中选取符合要求的素材。

画面素材的选择,一般首先考虑该画面是否能很好地彰显出影片题材及影片风格;其次,要选用能反映表现时代背景或者能代表原片中所想要表现的人物性格特征及动作幅度大能够吸引观者眼球的较为精彩的画面。

对于画面素材的选择,需要注意的是,尽量避免用较长的运动镜头;对于与主题无关的景物镜头,在原本就有限的电影预告片篇幅中也是不宜出现的;对于画面不够完美的镜头也需要避免其在电影预告片中出现,作用不大的过场戏镜头也需要避免它在预告片中占用不必要的篇幅去讲述;尽可能多地从有关影片戏剧主线的画面中去选择精彩的素材,对于预告片的镜头一般遵循宜多不宜长的原则。

(3)字幕。在电影预告片中,字幕是十分重要的。它的作用在于点明主题,介绍、解释影片大概内容以吸引观众人群;字幕在预告片中还可以转换、协调预告片的节奏。

一般将预告片的字幕内容分成三类：第一类，主题字幕，这一字幕主要承担着介绍原片主题的功能；第二类，解释字幕，它的主要作用是解释画面内容；第三类则是宣传字幕，这一字幕主要是利用广告式的词语，从而引起观众的注意。

在编写字幕的时候，一般需要注意选择较为具有鼓动性及感染力强的词句，并且选取的词句与影片的主题思想、画面内容和人物表演紧密结合，词语也需要简单明了，不宜选取较拖沓的词句。词句上最好能做到前后呼应，使这些有限的词句成为篇章。

对于字幕的字体可以选取多种形式，如行书、隶书、草书或创意美术字等，最好能在字幕的排列及结构形式等方面有一定的设计，根据句子的长短使字幕成为画面设计的一部分。

（4）预告片的声音。在策划预告片镜头拍摄时，对画面素材应该进行同期声的录制，如果在拍摄之前没有对这一部分进行设计，那么在完成样品中要根据影片的需要选择相应的声音，有时也会根据预告片的设计，在后期录制一些声音或者解说。

对于预告片音乐的选择，有的是选取已经有的音乐，有的也会请作曲家根据影片的要求及预告片的风格专门为预告片作词谱曲。常见的喜剧影片、惊悚影片的预告片都会专门谱曲。

预告片声音的选择是在后期剪辑过程中较为重要的一环。首先，对白应当选择能够反映主题思想和反映人们思想感情的关键性语言。音响在预告片的声音中主要是渲染影片气氛，同时，它也可以表达人物的情感和增强影片的节奏。预告片主要是通过丰富的视觉形象来达到它的宣传目的。因此，人物的语言运用一定要简练、生动，具有深刻的含义，避免用大量的对话及那些并非直接一语道破主题思想和人物精神情感的语言。对白、音乐、音响三者在预告片中的运用，应该如同原片的声音处理一样，构成一个有机的、完整的听觉形象。要通过声音的运用显示出原片的内容、风格和特色，三者的结合，关系着画面内容的生动感人及声音与画面有机配合的节奏感，对反映影片的主题思想、风格、特色等起到重要作用。

你最后的味道——预告片

预告片和原片一样也需要生动的内容和完美的形式相统一。

四、软件操作

Pr 2020 版本对比之前版本新增 8 个功能：

（1）自动重构视频剪辑。利用"自动重构"，可对素材进行智能化自动重构，在不同的长宽比屏幕中（如正方形、纵向和 16∶9 视频）保留帧内部的运动。

（2）图形和文本增强功能。Premiere Pro 的"基本图形"面板中具有很多文本和图形的增强功能，可以让使用者更加顺畅地处理字幕和图形工作流程。

Pr 2020 版本新增功能

（3）音频增强功能。Premiere Pro 现在可提供多种音频增强功能，例如，更高效的多声道效果和更强大的音频增益能力。

（4）时间重映射至 20000%。通过重新调整镜头时间而又无须嵌套序列大幅更改速度的方式，实现更多创意。

（5）改进了对原生格式的支持。Premiere Pro 可为 Macos 和 Windows 上广泛使用的文件类型［如 H264、H265（HEVC）］和 ProRes（包括 ProRes HDr）提供强大的原生格式支持，并提升其运行性能。

（6）导出带 HDR 10 数据的 HDR 内容。将元数据应用于 HDR 10 导出，以确保在启用 HDR 10 的设备上获得最佳显示质量。

（7）增加了系统兼容性报告中接受审核的驱动程序数量。系统兼容性报告现在会检查更多驱动程

序，以确保用户系统做好使用 Premiere Pro 进行剪辑的准备。

（8）其他增强功能。

1．自动重构视频剪辑

（1）打开软件，导入两段视频，在项目面板中找到序列，单击鼠标右键，选择"自动重构序列"命令，如图 6-1 所示，在"长宽比"中选择想要的格式，"垂直 9∶16"为手机竖屏格式，"水平 16∶9"为主流横屏格式，如图 6-2 所示。

图 6-1　Pr 自动重构视频剪辑操作步骤（一）

图 6-2　Pr 自动重构视频剪辑操作步骤（二）

（2）选择好格式后不用修改其他参数，直接单击"创建"按钮，即可修改为对应格式。软件自带自动跟踪功能，想要手动二次构图，打开"效果控件"选项卡选择"位置"删除，如图6-3所示，手动调节位置参数。

图6-3　Pr自动重构视频剪辑操作步骤（三）

2．时间重映射至20000%

（1）选择视频轨道，单击向上拖动，轨道上出现时间线（素材画面），单击鼠标右键选择"显示剪辑关键帧"→"时间重映射"→"速度"命令，如图6-4所示，出现一根横线，若要让视频整体加速，将横线向上拉；反之亦然。

图6-4　时间重映射操作步骤（一）

（2）手动改变某片段视频速度，选中该视频按住"Ctrl 键"单击添加关键帧，移动鼠标再添加一个关键帧，如图 6-5 所示，根据自己想要的效果，上下拖动横线，调节两个关键帧之间的距离即可。

图 6-5　时间重映射操作步骤（二）

参考文献

References

[1] 傅正义. 影视剪辑编辑艺术 [M]. 北京：中国传媒大学出版社，2009.

[2] 周新霞. 魅力剪辑——影视剪辑思维与技巧 [M]. 北京：中国广播电视出版社，2011.

[3] 姚争. 影视剪辑教程 [M]. 2版. 杭州：浙江大学出版社，2015.

[4] [美] 沃尔特·默奇. 眨眼之间：电影剪辑的奥秘 [M]. 夏彤，译. 北京：北京联合出版公司，2012.

[5] [加] 迈克尔·翁达杰. 剪辑之道：对话沃尔特·默奇 [M]. 夏彤，译. 北京：北京联合出版公司，2015.

[6] [美] 盖尔·钱德尔. 电影剪辑：电影人和影迷必须了解的大师剪辑技巧（图文版）[M]. 徐晶，译. 北京：人民邮电出版社，2013.

[7] 刘峰，吴洪兴，赵博. 数字影视后期制作 [M]. 北京：中国广播电视出版社，2013.

[8] 张天琪. Premiere Pro CS5.5 案例教程 [M]. 北京：高等教育出版社，2012.